KB122891

나의
다큐사진
분투기

나의
다큐사진
분투기

제36회 도몬켄 사진상 수상자

양승우 지음

양승우(梁丞佑, 1966)는 전북 정읍에서 태어나 '나쁜 친구들'과 어울리지 말라는 어머님의 말씀에도 불구하고 친구들과 몰려다니다 고등학교를 두세 군데 옮겨다닌 끝에 졸업했다. 온 체중을 실어 내리꽂는 원투 펀치로 세상을 석권해 보려는 야심도 키워 보았으나 아버님이 돌아가신 후 깨달은 바 있어 무작정 '좀더 넓은 세상'으로 나갔다(1996년 도일). 일본사진예술전문학교(2000)를 졸업하고 동경공예대학교(2004)와 대학원(2006)에서 사진을 공부했다. '신주쿠는 위험한 곳이니 가지 말라'는 교수들의 만류에도 불구하고 그는 카메라를 메고 신주쿠에 나가 야쿠자를 찍고 홈리스들과 살았다. 그에게 신주쿠는 해방구였다. 현재는 두어 군데 갤러리 전속작가로 카메라에 온 체중을 실어 일본에서 활동중이며, 가족의 생계를 위해 험한 알바도 마다않는 가장이다. 2017년『신주쿠 미아』로 일본 최고의 사진상인 도몬켄 사진상(마이니치신문사 주최)을 외국인으로서는 최초로 수상했다. 국내에 출판된 사진집으로는『청춘길일』(2016)과『양승우 마오 부부의 행복한 사진일기-꽃은 봄에만 피지 않는다』(2017)가 있다. 어느 인터뷰에서 그는 자신의 다큐멘터리 사진을 '사람 사는 냄새'가 나는 사진으로 정의한 바 있다. 그는 '나쁜 친구들'과 '위험한 곳'에서 '사람 사는 냄새'를 맡아온 사진가다.

나의 다큐사진 분투기

양승우 지음

초판 1쇄 발행일 — 2020년 7월 29일
발행인 — 이규상
편집인 — 안미숙
발행처 — 눈빛출판사
　　　　서울시 마포구 월드컵북로 361 이안상암2단지 2206호
　　　　전화 336-2167 팩스 324-8273
등록번호 — 제1-839호
등록일 — 1988년 11월 16일
편집·진행 — 성윤미·이솔
출력·인쇄 — 예림인쇄
제책 — 일진제책
값 15,000원
copyright ⓒ 2020, Yang Seung-woo
Printed in Korea
ISBN 978-89-7409-989-3　03600

프롤로그

서른 살 때 무작정 일본에 와서 비자 때문에 아무데나 들어간 학교가 우연히도 사진학교였다. 이게 사진과의 첫만남이었다.

나는 사진하는 사람인데 20대에 만든 작품이 없다. 가장 혈기왕성할 때 찍은 사진이 한 장도 없다는 게 조금은 아쉽다.

코로나19가 확산되면서 알바는 물론 사진도 찍으러 나갈 수가 없었다. 처음 한 달간은 밀린 사진을 정리하고 두 달째는 영화만 봤다. 세 달째 갑자기 시간이 아깝다는 생각이 들었다. 예전부터 술자리에서 옛날 무용담을 늘어놓으면 듣는 사람들이 너무 재밌다고 책 한번 써보라는 얘기를 여러번 들었다. 그때부터 조금씩 메모해둔 게 생각나서 꺼내 보았다. 지금 안 쓰면 평생 못 쓸 것 같았다. 눈빛출판사 이규상 대표께 책 한 권 쓸려면 몇 자 정도 써야 되냐고 물었다. 200자 원고지로 1,000장이라는 소릴 듣고 기절할 뻔했다. 물론 겁주려고 한 말씀이겠지만 나는 사진가이므로 부족한 분량은 사진으로 채우기로 했다.

옛날 일은 기억이 애매모호한 점이 있다. 그러나 포장하지 않고 솔직하

게 썼다. 물론 간행물윤리법에 위반되는 사항은 출판사에서 알아서 걸러 내주었다. 독자분들도 코로나 때문에 답답할 텐데 그냥 가볍게 웃으면서 봐주었으면 고맙겠다.

내가 하고 싶은 얘기는 어중간하게 튀어나온 돌은 정에 맞아도, 아주 많이 튀어나와 버리면 절대 정을 맞지 않는다는 것이다. 오히려 튀어나온 부분을 살리려 할 것이다. 무엇인가 답답하고 미칠 것 같은 젊은 친구들은 빨리 선로에서 벗어나 자기 길을 가기 바란다. 이건 내가 잘나서 하는 소리가 아니라 내가 반복한 시행착오에서 나온 결론이다.

55년을 살아왔는데 내 인생이 43,000자밖에 안 되는구나 생각하니 약간 슬프다. 그렇지만 나는 이렇게 살아왔다.

2020년 7월 도쿄에서
양승우

사랑하는 나의 아내

마오久塚真央에게

차례

1. 좀더 넓은 세상으로

비행기는 운명처럼 나리타공항에 사뿐히 내려앉았다. 리무진 버스를 타고 도쿄 시내로 들어오면서 바라본 차창 밖 풍경은 약간 실망스러웠다. 서울과 별로 달라 보이지 않았다. 밋밋하고 단조롭고, 거리의 사람들도 생긴 모습이 똑같았다.

우선 급한 것은 일본어를 배워야 했다. 닛포리에 있는 일본어학원에 등록하는 것으로 일본에서의 나의 새로운 인생이 시작되었다. 때는 1996년이었다.

태어나서 처음으로 여학생들과 한 교실에서 공부했다. 여자에 대한 환상이 이때 다 깨졌다. 다방 아가씨나 업소에서 일하는 여자들은 5분이면 꼬셨는데 회사 다니는 여자나 보통 여자들 앞에서는 왠지 주눅이 들어서 말도 잘 안 나왔다. 괜히 말 걸었다가 무식이 탄로날 것 같고, 이런 여자들은 나와 수준이 완전히 다를 거라고 생각했다. 왠지 신성하게 보이고 무섭기까지 했다. 그런데 지금 내 옆에 앉아 있는 이 여자들은, 특히 내가 속한 완전기초반 여학생들은 고맙게도 그런 환상을 사정없이 깨주었다. 수업

시간에 졸고 코딱지 파고 술 냄새 나고 수업중 예의 없이 화장실 들락거리고…. 지금까지 내가 보아온 업소녀들과 크게 달라 보이지 않았다. 그럭저럭 어학원 생활에 적응하게 되면서 일본 생활이 점점 더 재미있어졌다.

어느 날 한국 술집에 놀러가서 노래를 불렀는데 잘 논다고 옆자리의 60대 아저씨가 팁으로 5천 엔을 줬다. 지금 같으면 "감사합니다!" 하고 냉큼 받을 텐데 그때는 아직 한국서 놀던 기분이 남아 있어서 "내가 거지여?" 하면서 지폐를 바닥에 던져 버렸다. 그러자 그 아저씨가 인상을 쓰면서 뭐라 뭐라 하길래 슬쩍 밀어 넘어뜨렸다. 그러자 한국 마마가 곧장 달려와 내게 빨리 도망치라고 했다. 내가 뭘 잘못했다고 도망치나 하고 계속 앉아 있는데 갑자기 입구 쪽에서 청년 10명 정도가 우르르 몰려 들어왔다. 알고 보니 그 아저씨는 야쿠자(일본 조폭) 오야붕(두목)이었다. 실내에서 10명한테 둘러싸이니 도망갈 틈이 보이지 않았다.

난감해하고 있는데 그 오야붕이 모두 물러가라 했다. 그리고 한국 아가씨를 불러서 통역을 시켰다. 다른 데 가서 둘이 술 한잔하자고 해서 따라갔는데 아주 고급 술집이었다. 오야붕은 니혼슈(전통 일본술), 나는 맥주로 건배를 했다. 술잔을 내려놓더니 아저씨가 말했다.

"아까 도망치려고 했으면 너는 죽었다. 여기서 외국인 하나 죽이는 건 일도 아니다. 시체가 발견되지 않으면 그걸로 끝이다." 뭐 이런 말이었다. 근데 왜 도망가지 않았냐고 해서 솔직히 내가 잘못한 게 없었고 한두 명 정도 오면 어떻게 해볼 수 있을 거라 생각해서 안 갔다고 대답했다. 그러자 오야붕이 "너, 내 동생 해라!"라고 했다. 나는 일본에 온 지도 얼마 안 됐고, 지금은 일본어학원 다니는 게 너무 재미있어서 아직은 싫다고 거절했다.

그럼 힘들 때 언제든지 연락하라는 말을 남기고 오야붕은 자리에서 일어났다.

다음 날 일본어학원 수업이 끝나고 나오는데 젊은 청년 하나가 내게 인사를 꾸벅하면서 자동차 키를 건넸다. 오야붕이 주는 선물이란다. 하얀색 고급 승용차였다. 싫다고 뿌리치고 그냥 가는데도 그는 계속 나를 따라왔다. 나중에는 지하철을 타고 내빼버렸다. 다음 날도 그가 또 왔는데 눈가에 시퍼런 멍이 들어 있었다. 이번에도 키를 안 받으면 또 맞을 것 같아서 같이 차를 타고 오야붕한테 갔다. 차는 내가 필요할 때마다 쓸 테니까 여기 놔두라고 하고 차키만 들고 나오려고 하는데 오야붕이 또 술 한잔하자고 해서 따라갔다.

이번에는 한국 술집이었다. 한국 여자들이 한 30명 정도 있는 꽤 큰 가게였다. 같은 어학원에 다니는 여자애들도 몇 명 보여 가볍게 눈인사를 나눴다. 옆 테이블에 나한테 자동차 키를 건네준 청년도 앉아 있었는데 우롱차를 마시고 있었다. 한참 마시다가 오야붕이 갑자기 그 청년을 불렀다.

"사사키! 오늘은 너도 한잔해라. 그리고 이 친구하고 교다이분(형제, 친구) 하라!"

그때는 뭐가 뭔지 몰라서 둘이 건배하고 마셨다. 사사키가 빈 술잔을 내려놓자마자 오야붕이 사사키가 마신 빈 술잔으로 그의 머리를 찍어버렸다. 피가 철철 흐르고 있는데 "이 X끼가 언제부터 나와 같은 좌석에서 술 마셨냐?"며 계속 때리는 거였다. 사사키는 무릎을 꿇고 앉아서 묵묵히 맞고만 있었다. 뺨을 한 10분 정도 때렸는데 마치 '너는 내 개야. 나는 주인이고…'라고 하는 것 같았다.

사사키를 내보내고 둘만 남자 오야붕은 "저놈은 마음에 드는 놈인데 이렇게 교육시켜 놓아야 배신 안 하고 한 가족이 되고 충성한다."라고 했다. '충성 좋아하네. 나 같았으면 바로 너 죽여 버렸어. 이놈아!' 나는 속으로 이렇게 외쳤다. 그 조직에서 사사키는 한참 밑에 있는 애다. 오야붕이 직접 손댈 군번이 아닌데 일부러 나한테 보여주려고 한 것 같았다.

다음 날 바로 친한 여자애들과 함께 가서 차를 몰고 나오는데 오야붕이 50만 엔을 주면서 재밌게 놀다 오라고 했다. 이렇게 오야붕한테 가끔 용돈을 받아 써가며 6개월 정도를 보냈다. 기고만장한 나는 '일본에 오길 참 잘했다. 이제 돈 버는 일만 남았다.'라고 생각했다.

당시 친하게 지내던 애들이 몇 명이 있었는데 어느 날 한 명이 "오빠, 내가 술집에서 알바하면서 많이 겪어봤는데 웬만하면 야쿠자들과 어울리지 마!"라고 충고했다.

"쟤들이 오빠한테 왜 이러겠어?"

"왜 이러긴, 내가 멋있응게 글치."

"오빠! 그러다 제대로 한번 당한다."라고 만류하는 것이었다.

내가 묵는 집은 월세가 싸서 들어갔는데 금방 그 이유를 알았다. 옆집에 찐삐라(완전 똘마니 양아치)들이 살고 있었기 때문이다. 거의 매일 자기들끼리 싸우고 큰소리로 떠들고 여자들 데려다 괴롭히는 것이 일이었다.

하루는 대낮인데 너무 시끄러워서 좀 조용히 하라고 한마디했더니 기다렸다는 듯이 한 놈이 욕설을 하며 베란다 유리를 깨고 내 방으로 쳐들어왔다. 뽕(마약)을 했는지 눈이 완전히 맛이 간 상태였다. 약간 놀랍기도 하고

성질도 나고 해서 몇 대 때리자 계속 달라붙어 박치기로 받아버렸더니 픽 쓰러졌다. 그놈은 한참 있다 일어나더니 갑자기 깨진 유리 조각으로 자기 몸을 긋기 시작했다. 처음엔 팔뚝 그리고 배…. 피가 바닥에까지 줄줄 흘러내렸다. 너무 황당하고 억울하고 화가 났다. 그런데 갑자기 눈앞에 있는 그 놈이 나로 보이기 시작했다. 진짜 내 앞에서 내가 막 자해를 하고 있었다. 갑자기 멍해졌다. 지금까지 나한테 당한 사람들도 이런 기분이었을까. 그때부터 폭력이 너무 싫어졌다. 그 뒤부터 나는 많이 변했다. 어깨만 부딪쳐도 내가 먼저 사과하고. '그냥 음….'

누가 신고를 했는지 잠시 후 경찰이 왔다. 그놈은 구급차에 실려 가고 경찰은 나를 의심하는 것 같았다. 당시 일상 회화는 가능했으나 도무지 말이 안 통했다. 할 수 없이 오야붕한테 연락을 하자 바로 달려와서 욕을 하면서 순진한 유학생을 어쩌고저쩌고 하면서 경찰을 데리고 옆방으로 들어갔다. 주사기가 나오고 약이 나오자 경찰은 바로 나한테 사과하고 옆방 놈들을 모조리 수갑에 채워서 데리고 가버렸다. 오야붕은 먹고 싶은 것, 입고 싶은 것 사는 것은 간단하지만 억울한 일을 당했을 때 설명을 못하면 안 된다며 나한테 일본어 공부를 열심히 하라는 말을 남기고 갔다.

그 일이 있은 지 한 달쯤 뒤에 나는 경찰서에서 표창장을 받았다. 마약사범 체포에 공을 세웠다는 것이다. '후후 미친 놈들….'

처음에는 도쿄가 서울과 별 다른 게 없다고 실망했지만 좀 지나고 나니 차츰 다른 게 눈에 들어오고 도쿄 생활에 점점 재미가 붙기 시작했다. 백발의 할아버지가 가죽점퍼를 입고 할리데이비슨 오토바이를 타고 다니고,

할머니들이 머리를 보라색으로 염색하고, 규동집에 혼자 와서 말없이 조용히 먹고 가고…. 그런가 하면 신주쿠 골든가이 같은데 가면 그 좁은 가게에서 어깨를 부딪쳐 가며 술을 마시는데 싸움 안 나는 게 희한했다. 옷도 그냥 자기 편한 대로 입고 다니고 홈리스가 영어책 보고…. 늦게까지 술 마시고 아침에 집으로 돌아올 때마다 거리는 항상 말끔하게 청소되어 있었다. 참 희한한 일이었다. 아무튼 한국과 달리 남의 일에는 도무지 관심을 안 둬서 굉장히 편했다.

일본어도 조금씩 늘고 하니까 너무 자극이 없어서 심심했다. 거리는 깨끗하고 침 뱉는 사람도 없고 꽁초 버릴 때도 신경이 쓰여서 조금씩 스트레스가 쌓여갔다. 그러던 어느 날 일본어 선생이 신주쿠 가부키초는 위험하니 가지 말라고 했다. 그날 바로 몇 명이서 신주쿠로 놀러 갔는데 나한테는 이런 천국이 없었다. 길가에 여기저기 앉아서 술 마시는 사람, 꽁초와 전단지 등 온갖 쓰레기가 널려 있고 기타 치고 노래 부르고 싸우고 별의별 사람들이 다 모여 있었다. 서울과 똑같았다. 정말 오래간만에 사람 사는 냄새를 실컷 맡았다.

얼마 뒤 나는 신주쿠 가부키초에서 알바를 시작했다. 번화가 한가운데서 경트럭으로 꽃장사를 시작한 것이다. 밤이 되면 다른 꽃가게가 문을 닫기 때문에 장사는 아주 잘됐다. 그때는 한국 가게 전성기였다. 1부 가게가 끝나고 나면 2부 한국 호스트들이 길 양쪽으로 나란히 한 30미터 정도 늘어섰다. 1부 영업 끝내고 나온 한국 아가씨들이 맘에 드는 사람을 골라서 데리고 갔다. 술 취한 여자들은 참 이상하다. 꽃장수가 꽃 팔고 있으면 꽃을 사야지 꽃은 안 사고 꽃장수를 사려고 한다. 아무튼 난 여복이 별로였

다. 술 취한 여자와 게이들한테만 인기가 많았다.

가부키초 쇼쿠안 토오리는 원래 일본 사람들도 무서워서 잘 안 가는 곳이다. 몸 파는 여자들, 약 파는 애들이 여기저기 서 있고 술 취한 한국 여자를 노리는 날치기도 많았다. 한국 사람들은 현찰을 많이 들고 다니기 때문에 많이 당한다. 이곳은 개척정신이 강한 한국 사람들이 모여서 장사하기 시작해서 상권이 형성되었다. 지금은 완전히 코리아타운으로 자리 잡아 지방에서도 관광하러 올라올 정도다.

꽃가게 수입으로 충분히 학비도 내고 했었는데 놀 시간이 없었다. 새벽에 꽃시장 가서 장보고 낮에는 일본어학원, 밤에는 꽃장사하는 것이 점점 따분해졌다. 꽃장사를 다른 동생한테 넘기고 우에노에 2부 가게를 빌려서 술장사를 했다. 처음엔 손님이 별로 없다가 2달째부터는 날마다 만석이었다. 그런데 나는 술을 별로 안 좋아하는데 얼굴이 술 잘 마시게 생겼다고 손님들이 계속 내게 술잔을 건넸다. 매상을 올리려고 마시다 보면 정신이 없을 정도였다. 돈 모으는 재미로 하기는 하는데 술 취한 손님들을 상대하기가 버거웠다. 그들은 만취해서 가게 아무데나 쓰러져 자거나 호텔에 데려다 달라 하고, 연애 안 하면 "왜 안 했어? 다른 애들은 못해서 난리인데…." 하면서 추궁한다.

"나한테도 선택할 권리는 있어. 난 당신 술 취한 모습밖에 본 적이 없잖아?"

그러면 다음 날 또 와서 투정을 부린다.

"야! 다른 가게 애들은 얼마나 싹싹하고 비위 잘 맞추고 탬버린도 잘 치고 얼마나 귀여운데…."

"그럼, 그쪽으로 가!"

"근데, 그런 애들은 싫단 말이야. 난 니가 좋아!"

"허허, 답답허네. 먼 느낌이 있어야지. 느낌이, 필이 없다구!"

대충 이런 비슷한 일로 여러 손님들한테 시달렸다. '내가 멋있어 보이나. 왜 나한테들 와서 X랄들이여!' 그래서 때려치웠다.

가게 그만두고 나서 잠시 쉬었다. 친구 몇 명이서 일본 가게에 놀러 갔는데 마음에 드는 여자가 있었다. 그 여자도 관심이 있는지 나를 힐끔힐끔 쳐다보는 거 같았다. 뭔가 느낌이 좋았다. 내가 먼저 간다고 계산하고 나오는데 그 여자가 배웅하러 따라나왔다. 엘리베이터를 타고 내려오는 중에 그 여자 양쪽 귀때기를 잡고 키스를 했다. 내 특기다. 나한테 귀때기 한 번 잡히면 꼼짝 못한다.

그리고 인사하고 헤어졌다가 다시 그 가게로 갔다. 다른 테이블에 앉아서 술을 마시기 시작했다. 아까 같이 왔던 친구들이 왔지만 지금은 작업중이라고 돌려보냈다. 다시 만난 그 여자도 놀란 표정이었다. 가게 끝나고 같이 밥 먹고 호텔로 갔다. 그 여자는 신기한 듯이 내 얼굴을 빤히 쳐다보다 뽀뽀하고 또 빤히 바라보다가 뽀뽀하고 그랬다. 뜨거운 밤이었다.

아침에 호텔에서 나오면서 그 여자가 내 이름이 뭐냐고 물어봤다.

"풍뎅이!"

"분뎅이?"

"아니, 풍뎅이!"

"뿐뎅이?"

"아니, 풍뎅이! 에이, 그만하자."

그 이후로도 가끔 만났다. 그 여자는 가끔 전화해서 "뿐뎅이상! 조아요. 보고 시퍼요."라고 떠듬떠듬 한국말을 했다. 그러면 난 곧바로 달려갔다. 이때부터 꽉 막혀 있던 여복이 터지기 시작한 것 같다. 한꺼번에 몰리지 말고 적당한 간격을 두고 나타나면 얼마나 좋을까. 다 때가 있는 것 같았다. 언제 또 쫄쫄이 탈지 모르니 있을 때 즐기자는 것이 당시의 내 생각이었다. 그때 난 정신없이 도쿄 시내를 싸돌아다녔다.

일본어학원을 졸업할 무렵이 되자 진학 상담이 시작됐다. 나는 아무데나 좋으니까 원서만 내면 받아 주는 곳을 찾고 있다고 말했다. 얼마 후 진학 상담 선생이 학교안내 책자를 몇 권 가지고 와서 면담을 하자고 했다. 유독 눈에 띄는 학교가 하나 있었다. 학교 있는 곳이 시부야였다. 놀기 좋겠구나 하고 바로 그곳으로 정했다. "여기는 뭐하는 곳이냐?"고 물으니 '사진학교'라고 했다.

얼마 뒤 사진학교에 서류를 접수하고 면접 보고 합격했다. 이런저런 설명이 끝나고 암실용품을 주문했다. 내게 카메라는 아직 없었다. 다음 날 첫 수업이 시작됐는데 출석 체크하고 갑자기 클래식 음악을 5분 정도 들려주더니 껐다. 그리고 방금 들은 음악에서 자기가 느낀 감정을 사진으로 표현해 오라며 다 밖으로 쫓아냈다. 카메라가 없는 사람은 기자재실에 가서 빌려 가라고 친절히 알려주었다.

'이것들이 또 내 허를 찌르네.'

그때부터 나는 사진에 빠져들기 시작했다. 처음 만져 보는 컴퓨터 수업

은 별 흥미가 없었다. 끝나면 전원 끄고 나가라는데 아무리 봐도 전원 스위치가 보이지 않았다. 할 수 없이 몰래 전원 코드를 빼놓고 나와 버렸다.

각 수업별로 과제가 나오는데 통 모르는 것뿐이었다. 테마를 정해서 찍으라는데 그게 쉽지가 않았다. 그렇게 헤매다 어느새 2학년이 되었다. 한 선생이 남은 일 년 동안은 자기가 좋아하는 거 찍어서 졸업작품으로 하자고 했다. 나는 내가 좋아하는 게 뭔지 한참 골똘히 생각하고 있는데 한 친구가 신주쿠에 놀러 가자고 했다. 순간 "그래, 신주쿠다! 내가 좋아하는 곳!" 나는 신주쿠를 찍기 시작했다. 알바도 신주쿠에서 했다. 학교 가는 시간 외에는 거의 신주쿠에서 살았다. 그때부터 내 사진이 바뀌기 시작했다.

어느 날 아침 학교에 가려고 신주쿠 역으로 가고 있는데 삐끼(길에서 호객 행위를 하는 사람)가 말을 붙여 왔다. 시간이 없어서 무시하고 지나치려고 하는데 자꾸 따라오면서 말을 걸어왔다. 짜증이 나서 뭐라 했는데 내 말투를 듣고 일본 사람이 아니란 걸 알고는 대놓고 무시하기 시작했다. 어이가 없어서 일대일로 한번 붙자고 멱살을 잡았다. 그때 갑자기 뒤쪽에서 두 놈이 나를 붙잡았다. 무시하고 앞에 있는 놈 모가지를 꽉 쥐었다. 그리고 박치기로 받아버리려고 하는데 경찰이 왔다. 상황이 3대1이라 경찰이 신고하면 처리해주겠다고 했는데 나는 필요 없고 이놈과 여기서 한판 붙게 해달라고 했다. 그러자 경찰이 웃으면서 그건 불가능하고 신고 안 하면 철수한다고 해서 그냥 보냈다. 그리고 일단 학교로 갔다. 다음 날 똑같은 시간에 그 자리에 가서 한번 붙자고 했더니 혼자 있던 그놈은 아무 말도 못 하고 꼬리를 슬며시 내렸다. 나는 다음 날 또 갔다. 그 뒤로 그놈은 신주쿠에서 안 보였다.

어느 날 신주쿠에서 사진을 찍고 있는데 저 앞쪽에서 야쿠자 5명이 걸어오고 있었다. 찍고 싶었지만 살짝 겁이 나서 말도 못 걸었다. 그날 집에 와서 자려고 하는데 도무지 잠이 오질 않았다. '왜 말도 못 걸었을까?' 후회가 막급했다. 그런데 며칠 뒤 똑같은 상황이 발생했다. 이번에는 야쿠자 5명한테 한 대 맞을 각오를 하면서 사진공부하는 학생인데 사진을 찍어도 되냐고 물었다. 그들은 의외로 멋있게 잘 찍어달라며 포즈까지 취해줬다. 며칠 뒤 학교에서 프린트한 사진을 갖다주자 그들은 마음에 들었는지 자기들 사무실에 가면 전부가 다 야쿠자들이니 한번 놀러 오라고 했다. 그때부터 지금까지 22년 동안 계속 이들을 계속 찍어 오고 있다.

　신주쿠 사진으로 졸업작품전에서 상을 받았다. 학교 친구들이 졸업여행을 한국으로 가자고 해서 여자 졸업생 5명, 남자 졸업생 3명 모두 8명을 인솔해 한국에 왔다. 공항에 내 친구들이 마중 나왔는데 완전 코미디였다. 여자들을 보자마자 큰소리로 "쟈는 내 것, 야는 니 것. 야! 저 여자는 너 가져라." 하면서 자기들 마음대로 파트너를 정하고 있었다. 돌팔이는 노골적으로 손가락으로 마음에 드는 여자를 지목했다. 그러자 산노가 "야! 말은 못 알아들어도 손가락질허면 다 알어. 이 무식헌 놈아!" 하면서 제지했다. 친구들은 각자 맘에 드는 여자들을 차에 태우고 "00식당으로 와. 예약해 놓았응게…." 하면서 먼저 출발했다.
　남자애들과 같이 약속장소로 갔는데 내가 차에서 내리자마자 먼저 도착한 친구들이 말이 도무지 안 통한다며 볼멘소리를 해댔다. 나는 "일본 사람들은 고기 사주면 게임 끝나버려." 하면서 달래 식당 안으로 들어갔다.

그날 진짜 많이 먹었다. 이해가 안 되는 게 배가 부르면 그만 먹으면 되는데 왜 배 터지기 직전까지 먹는지 모르겠다. 면도칼을 살짝 갖다대기만 해도 쫙 갈라질 정도로 배가 빵빵했다. 특히 여자들이….

그리고 한강 바람 좀 쐬고 바로 나이트클럽에 놀러갔다. 여자애들은 내 친구들과 놀고 남자 졸업생들은 한국 여자를 꼬시느라 정신이 없었는데 계속 실패했다. 보다 못해 "내가 백발백중 일급비밀을 알려줄게 좀 기다리라." 하고 밖에 나가서 탁구공 한 상자를 사왔다. 일단 오른쪽 주머니에 탁구공 2개를 넣고 마음에 드는 여자 옆에서 춤추다가 블루스 곡이 나오면 그냥 오른손으로 여자의 허리를 끼고 "사모님, 귀때기 빨아 드릴까요? 하면 100프로다."라고 알려줬다. 일본애들의 한국어 발음이 안 좋아서 몇 번 연습시킨 다음 곧바로 현장에 투입시켰다. 멀리 떨어져서 친구들과 지켜보는데 얼마나 우습던지…. 두 놈은 뺨 맞고 들어오고 한 놈만 간신히 성공했다.

마지막 날, 동대문시장에 가서 친구들이 안경을 살 때 내가 "좀 깎아주세요!" 했더니 직원이 갑자기 날 쳐다보며 내가 일본인인줄 알고 "이 X끼, 한국말 잘하네!"라고 했다. 나도 직원을 바라보면서 "이 X끼, 참 입 거치네!" 했더니 안경 5개를 반값에 줬다.

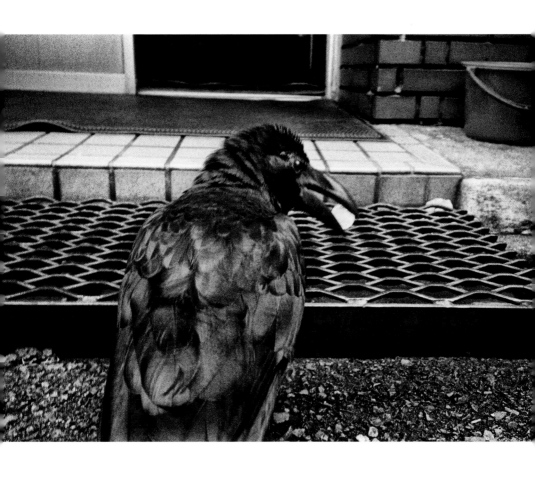

신주쿠 미아

1998-2014

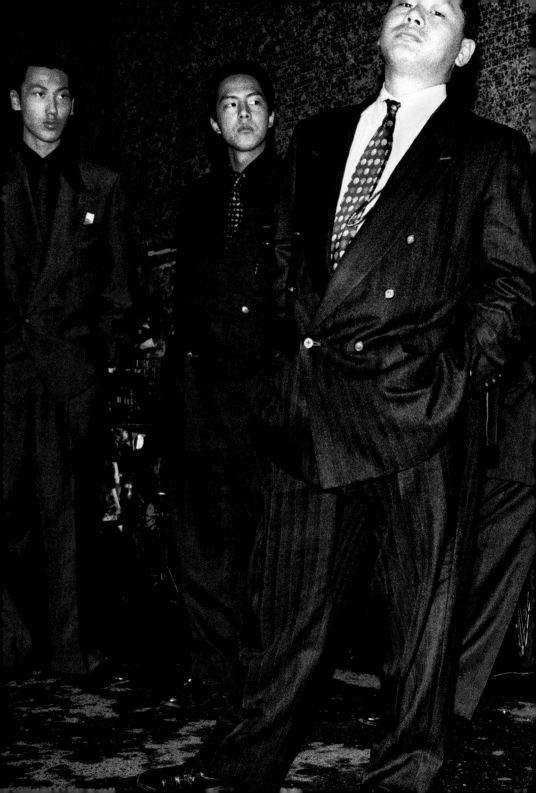

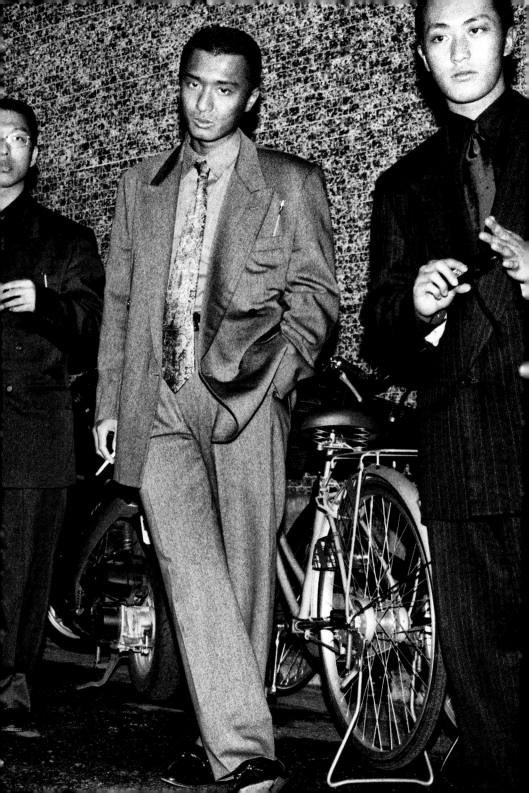

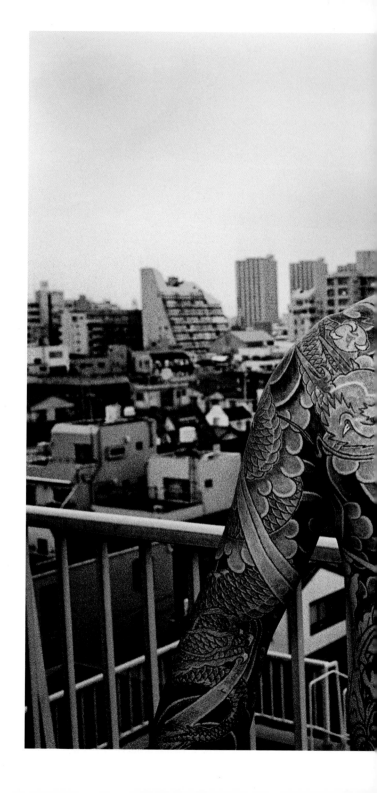

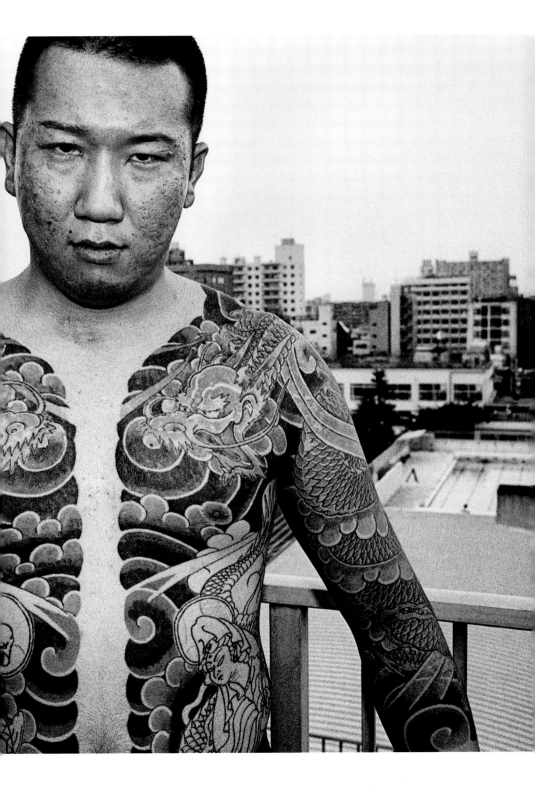

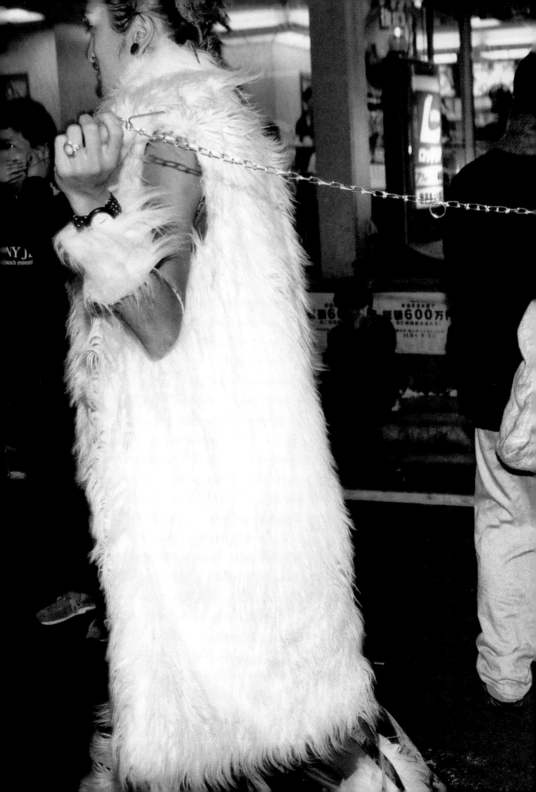

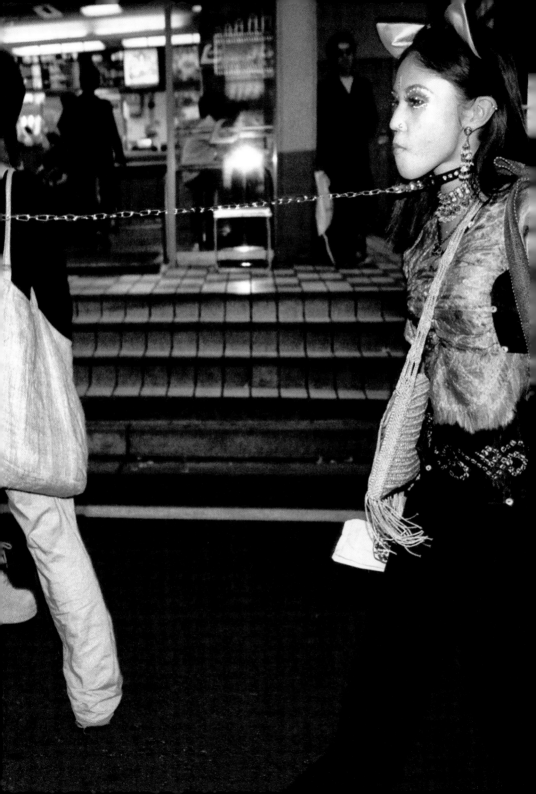

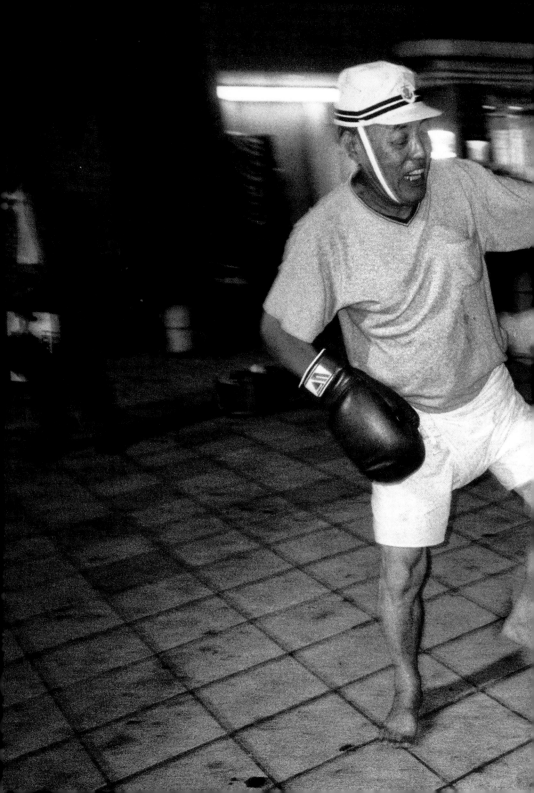

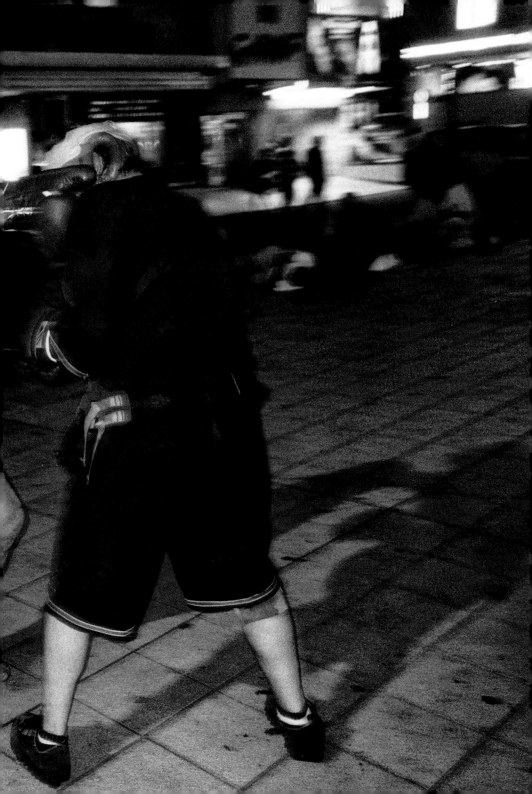

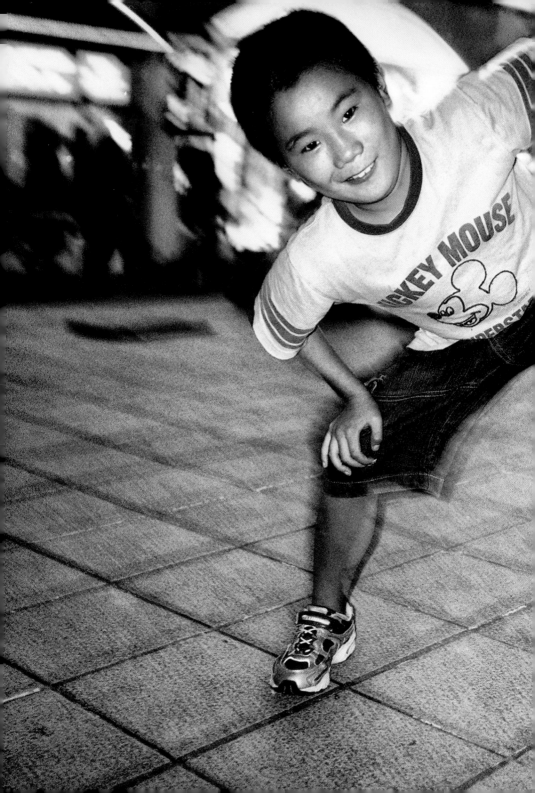

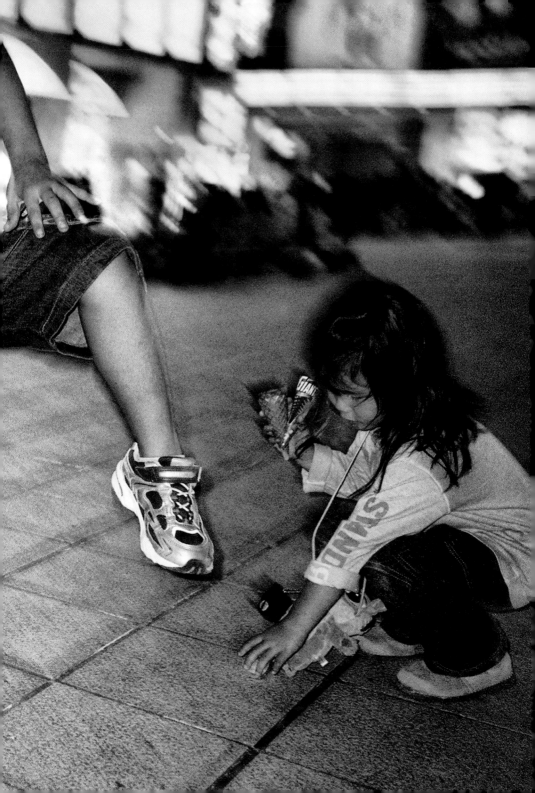

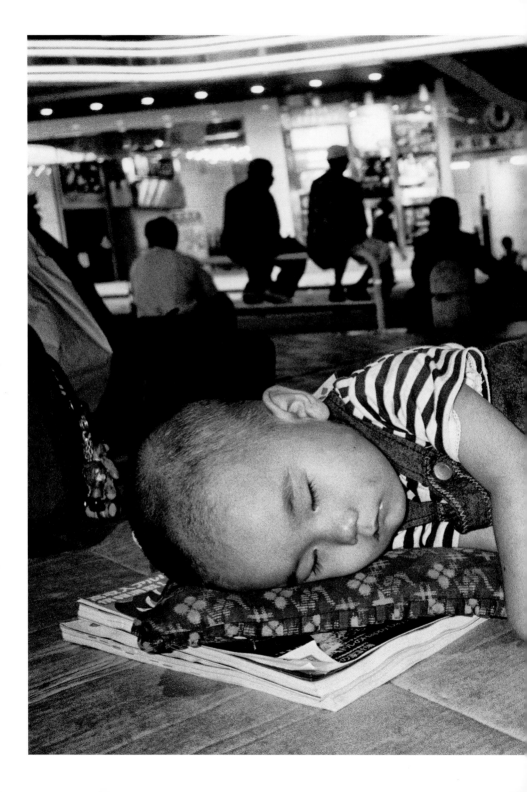

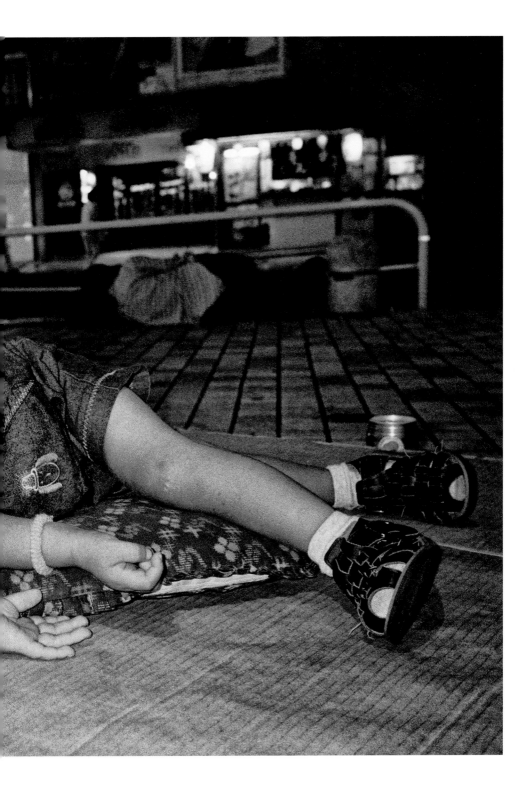

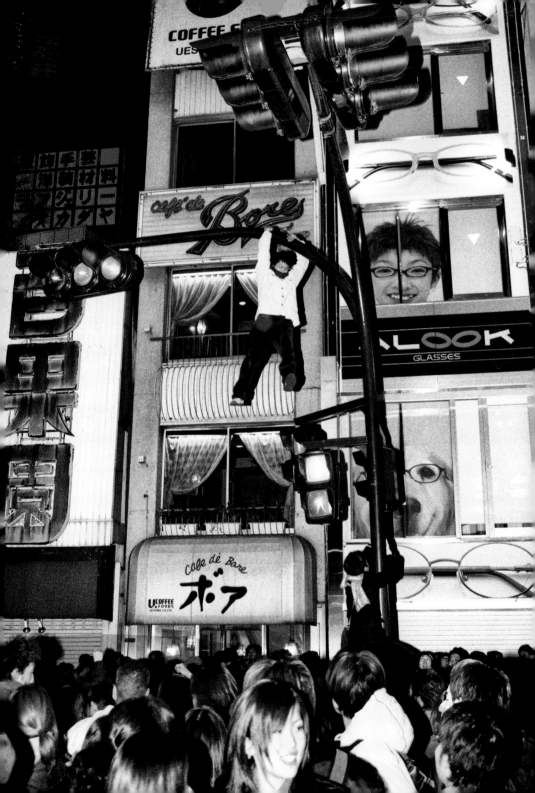

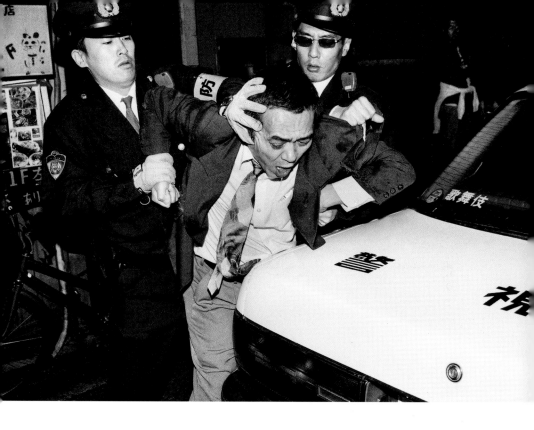

2. 청춘길일

나는 중학교를 읍내에 있는 정읍중학교에 다녔다. 당시 중학교까지는 뺑뺑이 돌려서 정해졌고, 고등학교부터 시험 봐서 가고 싶은 학교에 갔다.

시골에서 읍내로 와서 처음에는 기가 죽어 있었다. 1학년 말 정도까지는 아무 기억도 안 날 정도 조용히 지냈다. 2학년 올라가자마자 옆에 앉은 애들하고 시비가 붙었는데 처음에는 맞다가 맞는 게 너무 싫어서 좀 때렸다. 그러자 다른 놈이 또 달려들어서 열이 받아 두 명을 작살내버렸다. 어릴 적부터 산에서 뛰어놀고 소와 뿔 잡고 싸우면서 커서 읍내에서 자란 애들은 게임이 안 됐다. 그때부터 이른바 나쁜 놈들과 어울려 놀기 시작했다. 물론 그때 만난 친구들이 지금 나한테 가장 소중한 친구들이다. 담배 첫 경험도 그때 같이했다.

중학교 2학년 때부터 읍내에 방을 얻어 혼자 살았는데 주말만 되면 집으로 와서 동네 친구들과 밤에 카세트 녹음기 메고 동학기념 전봉준탑 앞에 가서 술 마시고 춤추며 놀았다. 같이 있던 여자애들을 어떻게 해보려고 별 수작을 다하고 그랬다. 탑 주위는 지금처럼 잘 정리된 공원이 아니고 그냥

조그만 야산에 기념탑만 덩그러니 세워져 있었다. 동네 닭들이 그 야산까지 올라와 벌레를 쪼아먹었다. 그때 우리한테 걸려서 잡아먹힌 닭이 10마리는 족히 넘는다.

겨울에 새우깡 과자에 소주 마시고 술이 떡이 돼서 아침에 깨어나 보면 외양간에서 소와 같이 자고 있었다. 아마 추우니까 소를 껴안고 잔 모양이다. 머리고 옷이 소똥으로 범벅이 되어 있었다.

정읍에는 단풍으로 유명한 내장산이 있는데 가을이 되면 소방차가 하루에도 몇 번씩 출동한다. 하얀 구름이 연기처럼 보이고 빨갛게 물든 단풍이 불처럼 보여서 산불 났다고 자꾸 신고하기 때문이다. 가을에 단풍제를 하는데 국립공원 안에서 형님들은 "돈 놓고 돈 먹기요!" 하면서 야바위를 하고 우리처럼 어린놈들은 동동주 장사를 했다. 그냥 밭에서 고추 따다가 옆에 된장 놓고 막걸리를 동동주라고 팔았다.

가을 단풍도 좋지만 나는 여름 풍경이 더 좋았다. 특히 비가 온 다음에 가면 죽인다. 안개가 뿌옇게 끼면 꼭 선녀가 내려올 것 같아서 혼자 가보곤 했다. 숨을 깊이 들이마시면 폐 속까지 깨끗해지는 것 같았다.

중학교 3학년 말쯤에 어느 선배로부터 집합하라는 연락을 받았다. 가서 보니 정읍에서 논다 하는 내 또래들은 다 모여 있었다. 그 선배는 교도소에서 방금 출소한 모양이었다. 선배가 도망 다닐 때 그동안 만나던 한 여자를 찾아갔다고 한다. 그 선배를 너무 좋아한 여자는 자기가 징역수발 다할 테니 자수하라고 권했다. 선배가 그 말을 듣지 않고 떠나려고 하자 여자가 경찰에 신고해버렸다. 그후 여자가 교도소로 면회를 갈 때마다 선배는 나가

면 죽인다고 이를 갈았다고 한다. 오늘 출소하자마자 그 선배가 여자를 찾아온 것이다.

30명 정도 모였는데 방 안에서 병 깨지는 소리와 여자 비명소리가 들렸다. 그리고는 한 놈씩 들어오라고 했다. 내 차례가 되어 방으로 들어갔는데 여자는 처참한 몰골이었다. 얼굴은 피투성이가 돼 있었고 담뱃불로 두 눈을 지져서 앞도 안 보이고 아랫도리는 다 찢어져 있었다. 나는 그날 일은 평생 잊을 수가 없다. 그런데 그 여자는 우리가 까불고 돌아다닐 때 배고프다면 라면 끓여주고 밥도 해주던 우리들한테 참 잘해준 누나였다.

한 번은 시내에서 싸우다가 다 튀고 나만 경찰한테 잡혔는데 허리 벨트를 꽉 잡혀서 꼼짝을 할 수가 없었다. 도망 안 가니까 제발 놓으라고 몇 번을 말해도 안 놓아줬다. 나중에 아주 불쌍하게 말하자 놓아주었는데 당연히 나는 놓이자마자 뛰었다. 달리기에는 자신이 있어서 따라오는 경찰에게 "잡아봐! 잡아봐!" 놀리면서 뛰어다녔다. 그런데 자전거 탄 경찰이 나타나서 할 수 없이 하수구 밑으로 숨었는데 완전 시궁창이었다. 악취에, 모기에 죽는 줄 알았다. 경찰들이 돌아다니니까 개 짖는 소리가 여기저기서 들렸다. 꾹 참고 시궁창에 딱 엎드려 있다가 개들이 조용해지자 나와서 그 누나 집에 가서 씻었다. 다른 쪽으로 도망갔던 친구들도 무사히 돌아와서 누나가 해준 떡볶이를 맛있게 먹었던 기억이 난다. 피의 복수극을 벌인 그 선배는 나중에 저수지에 투신해 자살했다.

일본에서 사진학교 다닐 때 고향에 한 번 갔었는데 그 누나가 술집을 한다 하기에 몇 명이서 놀러 갔다. 눈이 멀어 청력이 좋아졌나? 입구에서부터 떠들면서 들어갔는데 멀리서 "풍뎅이 왔냐? 너, 일본에 있다며?" 하고

누나가 반겨주었다.

"누나! 눈은 좀 괜찮여?"

"야! 내가 사랑 한번 멋지게 해부렀어야. 김 부장! 여기 이쁜 애들로 넣어줘라."

　　몇몇 친구들은 중학교 졸업하고 곧바로 서울로 올라가고 나는 정읍에 있는 호남고등학교에 진학했다. 여기저기서 모였기 때문에 학기 초에는 매일 싸움판이 벌어졌다. 우리 친구들이 다 평정하자 평화로운 학교생활이 시작됐다. 학교 가면 용돈 생기고, 점심 도시락 애들 것 맘대로 먹고, 친구들 하고 놀고…. 나는 학교가 너무 좋았다. 학교는 공부 잘하는 친구들만 가는 곳이 아니다.

　　학교에서 16킬로 단축마라톤 대회를 했는데 내가 3등해서 반강제로 육상부로 갔다. 실은 중간에서 놀고 있다 선두가 오길래 잡아놓고 반환점에서 팔뚝에 찍어준 도장을 장난으로 내 팔뚝에 찍었더니 다행히 찍혔다. 그래서 달리기 시작해 1등 하면 안 될 거 같아서 일부러 3등을 한 것이었다. 육상부에 들어갔지만 연습은 안 하고 맨날 친한 선배가 있는 역도부에 가서 놀았다. 말 안 듣는 놈들 있으면 역도부로 호출하여 기강을 잡았다.

　　전군간(전주-군산) 마라톤대회에 출전했는데 시합 전날 밤에 몰래 숙소에서 빠져나와 밤 늦게까지 술 마시고 군산 시내를 돌아다니며 놀았다. 새벽에 들어가서 조금 눈 붙이고 아침에 일어나 달렸다. 결과는 내 구간에서는 아무런 순위 변동이 없었다.

　　음악시간이 제일 재미있었다. 합창을 시작하면 "푸른 잔디풀 위로 봄바

람은 불고 그다음은 몰라. 이사 와서 몰라." 하며 부른다. 그러면 선생님이 노발대발한다.

"너 이놈! 이름이 뭐냐?"

"이사 와서 몰라요."

"너 몇 반이야?"

"이사 와서 몰라요."

"담임선생이 누구냐?"

"이사 와서 몰라요."

나중에는 선생님도 포기하고 출석한 걸로 할 테니까 교실에서 나가라고 한다. 당시 우리 친구들 사이에서는 "이사 와서 몰라!"가 대유행했었다.

토요일 마지막 수업은 일본어 수업이었다. 아주 젊은 여선생님이었는데 다들 좋아했다. 나는 수업 끝나는 종소리에 잠에서 깨어났다. 교실에서 나가려고 하는데 몇 놈이 선생님을 둘러싸고 놀리고 있었다. 그걸 보자 갑자기 꼭지가 돌았다. 내 별명이 '풍뎅이'인데 풍뎅이는 잡아서 모가지 몇 바퀴 돌리면 미쳐 날뛴다. 그래서 풍뎅이다.

한 놈을 2층에서 번쩍 들어 내던졌다. 운이 좋아서 큰 향나무 가지 위로 떨어져서 살짝 긁힌 상처밖에 나지 않았다. 그리고 학교를 빠져나왔는데 한 친구가 집에서 돈을 훔쳐 왔다고 같이 서울로 가자고 했다. 어차피 이판 사판이었다.

야간 완행열차를 타고 올라와 새벽에 용산역에 내렸다. 역 밖으로 나오자마자 붙잡혀 시립아동보호소로 끌려갔다. 죽도록 맞으면서 우리는 가출한 게 아니고 학생도 아니다, 아버지도 돌아가시고 시골서 먹고 살기 힘들

어서 취직하러 왔다고 우겼다. 진짜 그러면 일자리도 소개해준다고 했는데 같이 잡혀온 친구가 우린 아버지도 살아 계시고 학생이라고 다 불어 버렸다. 이틀 뒤에 아버지가 올라와서 집으로 데려갔는데 그때 새마을호를 처음 타봤다. 집에 왔는데 노랗게 익은 살구가 떨어져 있어서 몇 개 주워 먹었다. 지금도 노랗게 익은 살구를 보면 그때 새마을호 안에서 본 심란해 하던 아버지의 옆모습이 떠오른다.

며칠 뒤에 학교에 갔는데 "전학 갈래? 퇴학 당할래?" 해서 당연히 전학 가겠다고 했다. 그리고 대전에 있는 충남상고로 갔다.

전학 첫날 교무실에 가서 대충 설명을 듣고 곧바로 배정받은 교실로 갔다. 오후 수업인데 선생님이 안 들어와서 자습중이라고 했다. 맨 뒷자리에 앉아 담배를 피우고 있는데 앞쪽에서 "야! 전학 온 놈!" 하다니 첫날부터 교실에서 담배 핀다고 앞으로 나오라고 했다. 마음 준비를 단단히 하고 앞으로 나갔는데 발이 들리는 게 보였다. 살짝 피하면서 그냥 원투로 꽂아버렸다. 그 뒤로 웅성웅성하더니 수업이 끝나자 20명 정도가 현암교 밑에 모였다.

내가 먼저 말했다.

"이 학교에서 느그들이 제일 잘나가냐? 그럼 나랑 친구허자. 나 다구리(몰매)놓고 그러면 내가 느그들 한놈한놈 찾아다닐 거고, 그러면 서로 피곤하니까 여기서 끝내자!"

그리곤 금방 친해졌다.

대전에 와서 처음 닭장(디스코장)에 갔는데 완전히 별천지였다. 시골에

서는 카세트 메고 산으로 가서 춤추고 놀았는데 여기는 완전히 황금어장이었다. 조명이 번쩍번쩍하고 심장까지 쿵쿵 울리는 음악소리에 예쁜 여자들로 꽉 차 있었다.

'역시 사람은 큰물에서 놀아야 혀.'

전학 오기를 잘했다고 생각했다. 가끔 입구에서 어리게 보이는 애들은 안 들여보냈는데 그러면 거기 기도들과 패싸움이 벌어진다. 그렇게 몇 번 하면 무조건 통과다. 거의 매일같이 가서 놀았다.

유흥비를 마련하기 위해 피를 팔면 4,500원에 빵 두 개, 우유 하나를 받았다. 혈액원 입구로 들어가면 먼저 몸무게를 체크하는데 어떤 애들은 주머니에 돌을 넣고 겨우 통과하고 그랬다. 나중에는 안 들어가고 그 앞에서 피 팔고 나온 애들 것을 빼앗았다. '진작에 이렇게 했으면 좋았을걸….' 그동안 직접 피를 판 것이 후회가 됐다. 나쁜 짓을 참 많이도 했다.

같은 반에 '똥창'이라는 친구가 있었는데 이 친구는 맨날 꼴등이다. 아무리 공부 안 하고 일부러 답안지에 1만 다 쓰고 나와도 똥창이는 항상 꼴등이다. 꼴찌하는 특별한 능력이 있는 것 같았다.

어느 날 시험중에 똥창이 제일 먼저 쓰고 밖으로 나갔다. 조금 있다 창문 쪽에서 무슨 소리가 들렸다. 똥창이가 복도 창 쪽에서 나를 보고 "3번에 2" "4번에 1" 하고 답을 알려주고 있었다. 처음엔 무시하다가 그래도 책 보면서 알려주는데 맞겠지 하고 불러주는 대로 썼다. 그런데 갑자기 복도 쪽에서 퍽퍽 맞는 소리가 들렸다. 지나가던 선생님한테 걸린 것이다.

"야, 이놈아! 맨날 꼴등만 하는 놈이 뭘 알려준다고 여기서 뻐꾸기 날리고 있어. 너나 잘해, 너나!"

온 교실이 웃음바다가 됐다. 답안지 내고 나가 보니 똥창이는 쌍코피 터져서 양쪽 콧구멍에 휴지를 말아서 꽂고 있었다.

충남상고에 있는 나무는 거의 다 우리 친구들이 심었다. 정학 당하고 학교에 나오면 할일이 없으니까 맨날 나무만 옮겨 심었다. 그래서인지 몰라도 지금 조경하는 친구도 있다

프로야구가 생긴 지 얼마 안 됐는데 대전 OB가 우승하면 대전역 앞에서 도청 앞까지 중앙로는 차 없는 거리가 되었다. 거기서 도로중앙선 밟고 끝까지 가면 좋다고 해서 맞은편에서 오는 사람들은 여자를 제외하고는 무조건 밀어붙였다. 참 싸움 많이 했다. 정읍에 있을 때는 다들 아니까 그냥 얼굴만 보면 통했는데 대전은 시내가 넓어서 누가 누군지 모르니까 맨날 싸움질이었다. 나중에는 싸움하는 상대방 동작이 슬로모션으로 보였다.

한 번은 싸우다 칼에 찔렸다. 깊이 들어가지는 않았지만 피가 많이 났다. 싸우던 상대가 무서웠는지 칼을 버리고 도망쳤다. 그 칼을 들고 한참 찾으러 다니다 못 찾고 병원에 가서 꿰맸는데 병원비가 없었다. 일단 화장실에 간다고 하고 가서 살펴보니 윗쪽에 좁은 창문이 보였다. 망설일 것도 없이 바로 창을 넘어 도망쳤다. 그때 꿰맨 실밥이 다 터져 한동안 고생했다.

고2 때 친구 집에 놀러 갔는데 들어서자마자 깜짝 놀랐다. 방에 기둥이 있었는데 친구가 거기에 묶여서 아버지한테 맞고 있었다. 그냥 도망 나오려고 하는데 친구 아버지가 불렀다. "야, 이놈의 X끼들아! 밥이나 처먹고 가서 놀아라!" 하면서 친구를 풀어줬다. 이 친구는 눈이 얼마나 큰지 눈을 감고 때려도 눈에 맞는다. 그래서 별명이 '왕눈이'다. 고등학교 3학년 때

애를 나았고, 1종 운전면허 시험에 필기만 14번 떨어졌다. 결국 포기하고 2종을 땄다. 진짜 돌대가리다. 왕눈이는 삐삐가 처음 나왔을 때 사우나 안에서도 형님들한테 연락이 오면 튀어가야 한다며 옷은 다 벗어도 허리띠에 삐삐를 차고 돌아다녔다. 한 번은 나 보러 일본에 온다고 해서 도쿄로 오라 했는데 아무리 입국장에서 기다려도 안 나와서 걱정하고 있는데 오사카 입국관리소에서 나한테 전화가 왔다.

"친구가 밖에서 기다린다는데 어디십니까?"

난 할 말을 잃었다. 지금 하네다공항에서 기다리고 있는데 그냥 돌려보내라고 했다.

한국에 갔을 때 왕눈이가 공항에 마중 나온 적이 있다. 핸들에서 양손 다 놓고 라이터로 담배불 붙여가면서 시속 200킬로 넘게 달리는 것을 보고 동행한 일본인 친구 얼굴이 하얗게 변했다. 왕눈이는 사진집 『청춘길일』에도 나온다.

대전 유성에서 터키탕 몇 개를 운영하는데 내가 가면 현금을 주면서 "너는 얼굴이 안 팔렸응게 라이벌 가게에 가서 여자들이 어떻게 서비스하나 잘 알아 오라."고 부탁한다. 갔다 오면 자기 가게 아가씨들 다 집합해 놓고 나한테 교육을 시키라고 한다.

"일단 얼굴에 오이팩해주고 그다음에 온몸에 거품을 발라서 살살 비벼 줘라. 알겠냐!" 하면 아가씨들의 야유가 들려온다.

"오빠! 왜 그래, 싫어!"

그러면 그 친구가 나서서 "야! 오늘부터 우리 가게도 그렇게 한다."고 하면 그것으로 끝이다.

최근 왕눈이는 아파트를 동단위로 사고팔고 하다가 잘못된 모양이다. 자세한 사정은 말을 잘 안 한다. 내가 가면 보통 일주일 정도 그의 모텔에 묵는데 "일본 오빠 왔네!" 하면서 항상 반겨주던 내 전담 아가씨가 있었다. 빚 때문에 얼마 전에 자살을 했다는 소식을 들었다.

고3 초에 학교에 형사들이 들이닥쳐 나를 경찰서로 연행해 갔다. 하도 나쁜 짓을 많이 해서 어떤 건인가 머리를 굴리고 있는데 의외로 단순한 거였다. 불량서클 단속기간이라 연행해온 거란다. 그것도 학교 측에서 나를 지명했단다. 어이가 없었다. 경찰의 훈계를 듣고 학교로 가자마자 교무실로 가서 난동을 부렸다. 선생님들 책상 위로 뛰어 다니면서 발로 다 걷어차고 유리창 깨고 담배에 불 붙여 한번 쭈욱 빨고 나왔다. 그리고는 학교에 안 갔는데 다시 전학 가라 해서 정읍으로 돌아왔다. 다 아는 애들이라 참 편하게 지냈다. 학교는 가는 둥 마는 둥.

친구와 술에 취해서 걸어가는데 한 놈이 계속 나를 쳐다보며 웃고 있길래 왜 웃냐고 하자 대꾸도 안 하고 웃고만 있었다. 한 대 쳤는데 쇼윈도의 큰 유리가 깨졌다. 알고 보니 사진관에 걸려 있는 사진이었다. 그때 나는 다른 학교 교련복을 입고 있어서 아무 뒷탈은 없었다. 그 자리에 같이 있었던 친구는 여자 친구 집에 몰래 담 넘어 들어가려다가 장독대에 떨어져 온 몸을 120바늘 정도 꿰맸던 놈이다.

'그려'라는 친구가 있었는데 고3 때 아직 여자 경험이 없다고 수험료 들고 와서 오늘은 이 돈으로 무조건 딱지를 떼야 한다고 했다. 혼자 가면 불안하니까 같이 가자고 했다. 여인숙에 가서 여자 세 명을 불러 달라고 하

고 각자 방으로 들어갔다. 일이 끝나고 난 후 그 친구 방으로 가서 끝났으면 가자고 했더니 자기는 아직 여자가 안 왔다고 했다. 지저분한 여인숙 방 구석에 비닐로 된 비키니 옷장이 하나 있었는데 나와 다른 친구 한 명이 그 속에 들어가 구경하기로 했다. 잠시 후 여자가 노크하는 소리가 들렸다.

"들어가도 돼요?"

"마음대로 히여."

"불 끌까요?"

"아. 마음대로 히여."

"옷 벗을까요?"

"마음대로 허랑게."

"빨아 드릴까요?"

"그려, 그려, 그려!"

옷장 속에서 듣고 있던 우리는 끝내 웃음을 참지 못했다. 웃음소리가 들리자 여자가 기겁을 하고 나가버렸다. 그 뒤로 그 친구의 별명은 '그려'가 됐다.

또 한 친구의 죽음은 내가 〈청춘길일〉 시리즈를 시작하게 된 계기가 됐다. 고3이 끝나갈 무렵 대전에 잠깐 놀러 갔다. 몇이서 술을 마시고 있는데 말싸움이 났다. 그 친구가 "콱 모가지를 찢어 죽이뻐려?" 하자 상대가 "죽여봐, 죽여봐!" 하며 놀리니까 칼로 진짜 목을 찔러 버렸다. 동맥이 끊겨서 피가 솟구쳐올라 천장에 부딪쳐서 막걸리잔 위로 뚝뚝 떨어졌다.

8년 정도 살다가 나왔는데 교도소에서는 자기가 방장으로 대장을 했는데 나오니까 조직에서 선배 대우도 안 해주고 한참 어린 동생들 시켜서 린

치를 가했던 모양이다. 그래서 "건달은 한번 쪽팔리면 끝이여!"라면서 자기 집에서 목 매달아 죽었다. 그때 나는 일본에 있었는데 친구가 죽은 지 3달 정도 지나서 대전에 가서 친구들과 한잔하다가 그 얘기를 들었다. 그런데 그렇게 친했던 친구가 죽은 지 3개월밖에 안 됐는데 벌써 잊혀가고 있었다. 그 친구가 보고 싶어서 사진을 찾아봤는데 한 장도 없었다.

'이놈들도 내가 죽으면 3개월도 안 돼서 잊고 웃으면서 술 처마시겠구나.' 하는 생각이 들었다. 그때부터 내 주위의 친구들을 찍기 시작했다. 미친 듯이 찍었다. 술 마실 때도 카메라에 필름 장착하고 테이블 위에 놓고 아무나 카메라 들고 찍으라고 했다. 종종 사진에 내가 찍힌 것은 친구들이 찍은 것이다. 영원히 남겨놓기 위해서, 더 이상 친구를 잃지 않으려고, 내가 할 수 있는 방법으로… 착하고 바르다고 할 수는 없지만 그들 나름대로 멋지게 살아가는 친구들이 나는 정말 좋다.

아무튼 고등학교를 3번 옮겨 다니면서 겨우 졸업했다. 졸업 후 중학교 졸업하고 곧바로 서울로 올라간, 지금까지도 친하게 지내는 '산노'를 찾아갔다. 그는 중학교 때부터 유명한 놈이었다. 키는 작지만 어깨가 떡 벌어져 다부지다. 싸움도 기가 막히게 잘한다. 서울서 칼 들고 싸우다 코가 떨어졌는데 떨어진 코를 들고 바로 병원에 가서 다시 붙였다고 한다. 지금은 표가 안 날 정도로 좋아졌다.

우리가 다시 만난 것은 갓 스무 살 때였다. 당시 산노는 아파트 공사장에서 아시바(건축용 비계), 공구리(콘크리트) 반장이었다. 녀석은 그 나이에 그 험한 노가다판(건축 현장 일)을 싹 휘어잡고 있었다. 그때 나와 친구

서너 명이 함께 갔었는데 한 친구가 자기보다 한 살만 많아도 존대말을 쓰니까 산노가 한마디했다. "야, 이놈야! 노가다판은 10년 정도는 다 친구여. 대충대충 해라."

그리고는 슬라브 위에서 콘크리트를 치고 있는데 밑에서 "사람 살려!" 외치는 소리가 들렸다. 위에서 내려다보니 50대 김씨 형님이 삽을 들고 산노에게 핀잔을 들은 친구를 쫓아가고 있었다. 급히 내려와서 말려 놓고 왜 그러냐고 김씨에게 물어봤다. "이 어린놈의 자식이 나한테 어이, 김씨! 담배 하나 줘봐! 그래서 한 까치 줬는데 아 X발, 불도 좀 줘봐 봐. 하잖아." 맞아도 싼 친구다.

이렇게 친구들과 놀다 보니 금방 일 년이 지났다. 그리고 바로 1986년 초에 군에 입대했다. 나는 딱 군대 체질이었다. 중학교 선배가 내 후임으로 들어왔다. 암기사항 못 외운다고 볼펜심 눌러서 머리를 찍어버렸다. 기마전 하면 눈 먼저 찔러버리고 참호 격투하면 피투성이가 될 때까지 혼자 남아 있었다. 체육대회 때 전차 끌기 종목이 있었는데 내 앞에서 줄을 당기던 후임이 넘어져서 피할 틈도 없이 그대로 탱크 궤도에 깔려 죽었다. 그때 머리 깨지던 소리가 지금도 귀에 생생하다. 말년에는 떨어지는 나뭇잎도 조심해야 한다는 말처럼 모든 훈련에서 열외했다. 선임하사는 군대 말뚝 박으라고 거의 매일 나를 밖으로 데리고 나가 술을 사주었다. 뿌리치고 88올림픽이 끝나자마자 제대했다.

제대하고 오니까 옛날 친구들은 거의 다 조폭이 되어 있었다. 나도 고향에서 논두렁 깡패 3류 건달 생활을 다시 시작했다.

어느 날 유흥업소에서 기도를 보고 있었는데 호텔에서 형님이 장소팔과 고춘자가 탄 차 키를 주면서 빨리 업소까지 모시고 가라 했다. 면허도 없고 운전도 못하는데 친구와 둘이 일단 시동 걸고 출발했다. 가는 도중 계속 사고를 내면서 겨우 도착했다. 우리는 그날 쇼 끝날 때까지 죽도록 맞았다. 그러다가 큰 사고 치면 노가다하는 산노를 찾아갔다. 일이 잘 해결되면 다시 논두렁 깡패, 또 사고 치면 산노, 이런 생활이 반복되었다.

한 번은 손님들끼리 싸움이 나서 어린 나이에 품 잡으려고 정장 입은 채로 갔는데 술 취한 놈이 내 넥타이를 잡고 늘어져서 숨이 막혀 기절을 한 적이 있다. 깨어났는데 한숨 푹 자고 난 기분이었다. 그 뒤로는 넥타이를 잘 안 맨다. 지금도 넥타이 매고 하는 사진 일은 질색이다.

대전에 나와 생일이 같은 친구가 있었다. 둘이 생일파티할 겸 만났는데 미역국은 집에서 먹자고 해서 따라갔다. 어떤 아주머니가 있길래 친구 어머니인줄 알고 넙죽 인사를 했다.

"야! 엄마 아녀, 같이 사는 여자여!"

나는 깜짝 놀랐다. 밥 먹고 나와서 "너 뭐 허냐?"고 물었다.

"응, 제비!"

춤으로 먹고 산다고 했다.

"이 차도 저 여자가 사줬어."

"에라이, 못된 놈아! 할 짓이 없어서 제비 노릇을 허냐?"

이놈 거시기는 별 인테리어를 다해 놔서 진짜 험악하게 생겼다. 그때 이 친구한테서 여자 꼬시는 탁구공 비법(블루스 출 때 바지 주머니에 탁구공

을 넣고 살짝 비빈다)을 전수받았지만 실전에 사용한 적은 없고 친구놈들 놀려주려고 장난만 한두 번 쳤다. 솔직히 난 건달 체질이 아니다. 그런 세계의 남자로서는 많이 부족하다. 그냥 친구들이 좋아서 같이 놀고 싸우고 몰려다녔을 뿐이다.

나는 산노가 아주 유명한 건달이 될 줄 알았다. 그 친구는 정치를 잘한다. 리더십도 있고 말주변도 좋고 배짱도 좋다. 남자로서도 매력이 있다. 나는 산노가 건달 노릇하면 무조건 합류한다고 생각하고 있었다. 당시 정읍에는 우리들의 우상이 한 사람 있었다. 카리스마가 장난이 아니었다. 나는 학교를 여기저기 옮겨다녀서 함께 있는 시간이 많지는 않았지만 정말 존경했다. 그 형님 모시고 한강을 경계로 너는 저쪽, 나는 이쪽 싹 쓸어버리자고 산노한테 말할까 몇 번 망설였다. 그런데 그때는 산노가 하는 일이 규모가 커지고 건축 쪽에서 잘나가고 있어서 차마 입이 안 떨어졌다.

산노는 청담동에 살고 있었다. 한 현장이 끝나면 다음 현장 일 갈 때까지 나는 산노와 함께 있었다. 어느 날 친구 하나가 갑자기 여대생들과 미팅을 한다고 했다. 갑자기 난리가 났다.

"야, 이 X끼야! 그런 일이 있으면 미리미리 말을 해야지."

바로 세 명이서 사우나 가서 때 빼고 광내고 백화점 가서 옷을 사는데 센스가 없어서 매장 아가씨를 불러 "저 마네킹이 입고 입는 거 그대로 다 주쇼." 해서 옷을 사 입었다. 그리고 바로 약속 장소로 갔다. 아마 청담동에 있는 00호텔였던 것 같다.

입구 쪽에서 여자 3명이 걸어오는데 딱 맘에 들었다. 각자 자기소개를 하는데 마지막 여자가 자기소개를 재미있게 했다. 나와 산노는 그냥 웃었

는데 한 친구가 무게를 잡는다고 "후후후!" 웃다가 콧물이 10센치 정도 빠져나왔다. 그 순간 모든 시선이 코가 대롱대롱 매달려 있는 그 친구에게 집중됐다. 그걸 그냥 휴지로 닦았으면 되는데 그 친구가 훅하고 코를 들이마셨다. 그런데 숨 쉴 때마다 코가 나왔다 들어갔다 했다. 그러자 여자들이 자리에서 일어나 아무 말도 없이 나가 버렸다.

"야, 이 X끼야! 웃으려면 그냥 웃지, 먼 무게를 잡는다고 X랄을 허냐!"

다 된 밥에 진짜 콧물 빠뜨린 격이었다.

그때는 아파트를 많이 지을 때라 현장 따라 전국 방방곡곡을 다 돌아다녔다. 부산 하단 현장에서의 일이다. 같이 아시바 하는 친구가 있었는데 오전에 15층부터 아시바를 해체해 정리해 놓고 참 먹고 다시 올라가 일하려고 했다. 원래는 내가 앞에 탈 예정이었는데 친구가 먼저 올랐다. 아시바에 오르는 순간 "타닥" 하는 소리와 함께 아시바 전체가 넘어가기 시작했다. 아시바가 클립으로 조여져 있어서 바로 안 넘어가고 천천히 건물에서 통째로 멀어져 갔다. 친구가 계속 나를 쳐다보는데도 어떻게 손을 쓸 수가 없었다. 떨어지면서 계속 몸을 돌려 나를 바라보는데 미칠 것 같았다. 친구는 앰뷸런스에 실려 병원에 갔지만 금방 죽었다. 그때 내가 먼저 아시바에 오를 예정이었는데….

이런저런 일이 겹쳐서 다 때려치고 나는 제대로 건달 노릇 한번 해보려고 마음먹었다. 서울과 대전에 있는 친구들한테 연락하고 일단 서울로 향했다. 그런데 갑자기 아버지가 돌아가셨다는 소식이 왔다. 시골 집으로 돌아왔는데 마음이 찢어질 것 같았다.

3개월 전에 집에 와서 "아빠! 옷 사줄게, 시내 나가자."고 했었다. 차에서

내려 양복점까지 걸어가는데 그렇게 크게 보였던 아버지의 모습이 그날따라 너무 작고 처량해 보였다. 나는 "아빠! 어깨 좀 펴고 당당하게 좀 걸어!" 하면서 짜증을 냈다. 그런데 그때는 몰랐지만 아버지는 당시 암 말기여서 항암치료도 다 포기하고 집에서 죽고 싶다고 해서 집에 와있었다고 한다. 아버지는 오래간만에 집에 온 내게 당신의 병세 얘기는 한마디도 안 하고 힘들지만 참고 따라나섰던 것이다. 나는 그것도 모르고 짜증을 부렸던 게 너무 죄송스러웠다. 그냥 눈물이 주루룩 흘러내렸다. 무덤가에서 망자의 옷을 태울 때 저승에서 춥지 말라고 한 번도 못 입은 내가 사준 그 옷을 불 위에 던지면서 많이 울었다.

장례식이 끝나고 잠시 집에 머물다 서울로 올라갔다. 친구들과 술 마시다 갑자기 바람 쐬러 가자고 해서 바로 고속도로 타고 밟았다. 4시간도 채 안 걸려 부산에 도착했다. 더 이상 가고 싶어도 갈 길이 없었다. 광안리 앞바다를 바라보고 있는데 갑자기 한국이 참 좁다는 생각이 들었다.
'그래, 좀더 넓은 곳으로 가보자!'
옆에 있던 친구가 이 바다를 계속 헤엄쳐 가면 일본이라고 했다. 그 순간 일본으로 정했다. 처음에는 미국도 생각해봤는데 미국놈들은 총을 가지고 다니고 덩치가 워낙 커서 싸우면 질 것 같아서 그만두었다. 일본애들은 일대일로 싸우면 이길 것 같았다. 또 가까워서 사고 터지면 헤엄쳐서 금방 도망쳐 올 수도 있고….

청춘길일

2003-2006

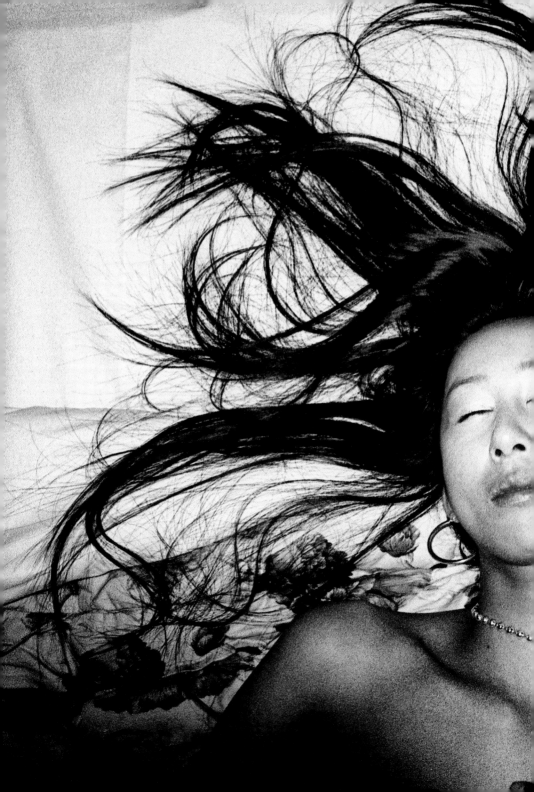

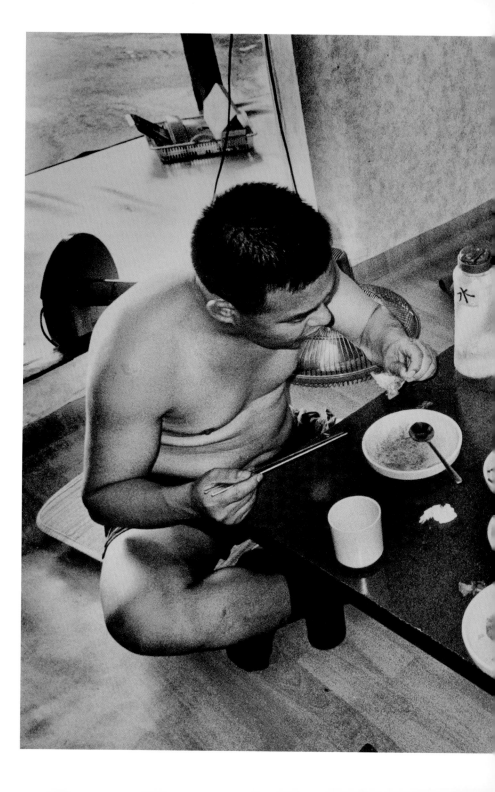

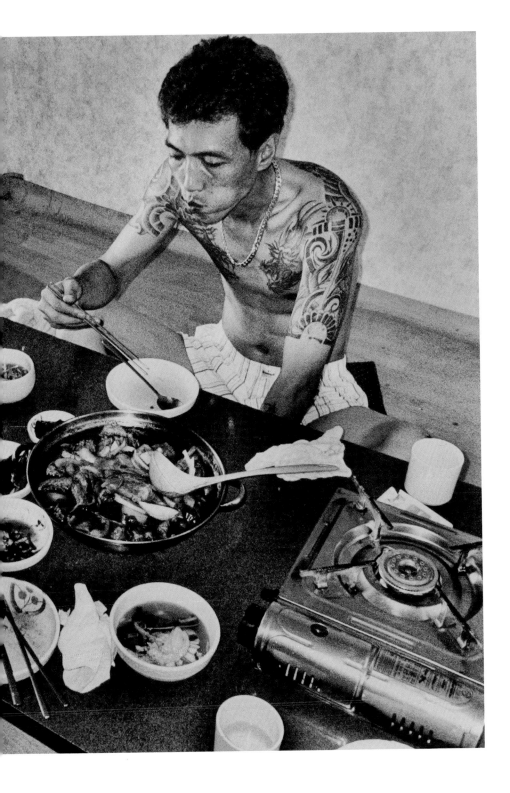

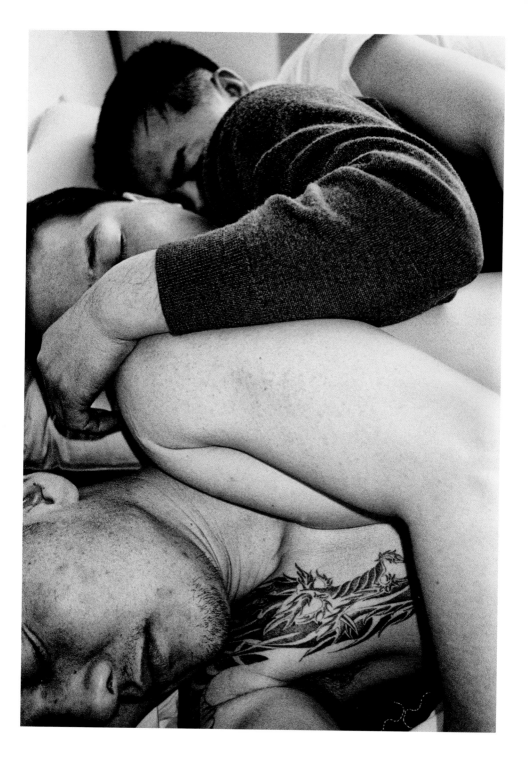

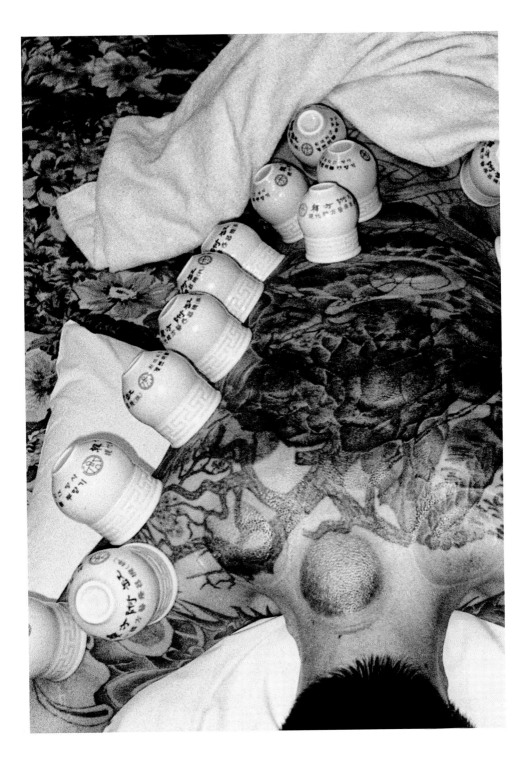

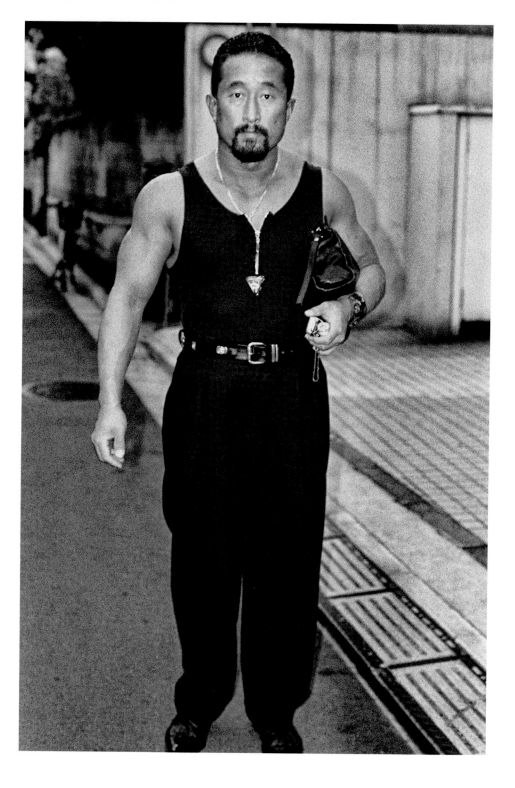

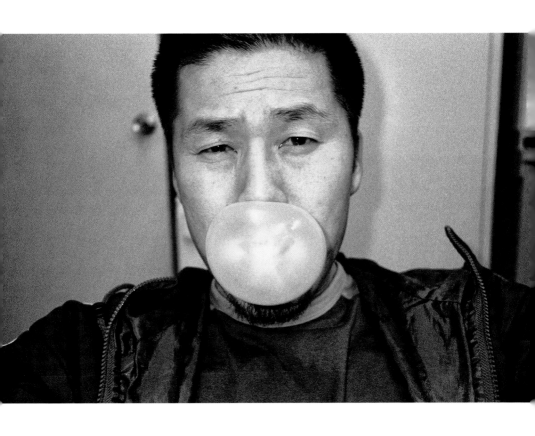

3. 사진 한번 제대로 해보자

사진학교 졸업기념 한국 여행을 마치고 다시 일본으로 돌아와서 대학을 갈까 말까 망설였다. 건달도 제대로 못하고 태어나서 처음으로 뭘 하고 싶다고 느끼게 한 사진, 이왕 시작한 것이니 제대로 한번 해보자고 결심했다. 입학서류를 준비하는데 고등학교 졸업장이 필요했다. 여기저기 옮겨다녔지만 그나마 고등학교 졸업장을 따놓길 천만다행이었다.

대학 입학시험이 끝나고 며칠 뒤 면접을 보았다. 다른 학생들은 다 정장을 입고 왔는데 나만 파카를 입고 있었다. 내 순서가 돼서 들어갈 때 이대로 들어가면 왠지 실례인 것 같아서 외투를 벗고 들어갔다. 그런데 첫번째 질문이 "자네, 참 재미있는 티셔츠 입고 왔네!" 하는 것이었다. 그래서 가슴을 내려다봤더니 미국 프로레슬링 선수가 양손으로 더블 픽큐 포즈를 취하고 있었다. '하필 오늘 왜 이걸 입고 왔을까.'

학생증에 '동경공예대학교 예술학부 사진학과 양승우'라고 적혀 있었다. 내가 대학생이 된 것이다. 한국에서 나의 중고교 시절을 생각하면 도무지 믿어지지 않는 일이었다.

그리고 1학년 가을에 나는 전설이 되었다. 우리 학교에 폭스 탈보트상이

있는데 1학년이 받은 것은 처음이었고 그걸 2번 받은 사람도 없었다. 나는 대학원까지 6년간 3번 받았는데 4번째는 너는 그만 응모하라고 해서 안 냈다. 일반 사진 콘테스트에도 출품하면 거의 상을 받았다. 학교 측에서도 PR이 된다고 좋아했다. 그 덕분인지 몰라도 6년 동안 계속 장학금을 받았다. 암실은 24시간 개방이라 거의 암실에서 생활했다. 내가 암실에 있으면 여학생들이 들어와서 껴안고 그런다. 빨간 암등 밑에서는 다 예뻐 보였다.

암실에서 확대기에 필름 세트하고 초점을 맞추는데 머리가 자꾸 눈을 찌르고 앞으로 처져서 방해가 됐다. 다음 날 바리캉을 사서 머리를 밀어버렸다. 그 뒤로 지금까지 19년 동안 머리는 내가 깎는다. 중이 제 머리 못 깎는다고? 천만에. 일단 6밀리로 전체를 싹 민 다음 3밀리로 쳐올리는데 이때 각도가 제일 중요하다. 각도를 잘 잡아야 자세가 나온다. 10년 전쯤엔가 아내 마오가 한번 해보고 싶다고 해서 맡겼는데 각도가 개판이 돼버려서 화를 낸 적이 있다. 보통 사람들은 그냥 빡빡머리라고 하는데 그건 무식한 소리다. 절대 그냥 빡빡이 아니다. 이발소에 가면 이발비 2천 엔 정도 하는데 그때 트라이 X 필름이 3통에 990엔이었다. 필름 값을 아껴야 했다.

학교 수업이 끝나면 보통 신주쿠로 가는데 금요일 저녁에 가서 일요일 아침에 돌아온다. 네온이 켜지기 시작할 무렵에 신주쿠에 도착하면 가슴이 두근두근거린다. 이틀 동안 신주쿠에서 박스 깔고 홈리스들과 함께 잔다. 처음에는 사건이나 사고현장 같은 곳을 찾아다니면서 찍었다.

어느 날 박스 위에서 자고 있는 어린아이를 보고 왜 이 시간에 어른들의 거리에 아이기 있지 하고 유심히 살펴보니 꽤 여럿이 있었다. 그때부터 신

주쿠가 달리 보이기 시작했다. 이곳 신주쿠는 나락으로 떨어질 대로 떨어진 사람들이 와서 자기 꿈을 찾고 성공하는 사람도 있고, 반대로 꿈을 잃고 부서지고 망가지고 폐인이 되는 사람 등 별의별 사람들이 다 모이는 곳이다. 국적, 인종 이런 거 관계없이 다 받아주는 거리다. 신주쿠는 하나의 해방구다. 거기에서 꿈을 찾고 못 찾고는 각자 하기 나름이다.

　홈리스 시인 곤타도 이곳에서 처음 만났다. 곤타는 박스 깔고 잘 때 내 옆에서 자던 친구다. 월요일은 어디 가면 밥 주고, 화요일은 어디, 수요일은 어디, 목금토일 다 곤타가 알려준다. 어느 날 파칭코 앞에서 자고 있는데 직원이 영업을 준비한다고 우리를 깨웠다. 그때 곤타가 박스 귀퉁이를 찢어서 뭔가 써서 내게 주었다. 짧은 시였는데 너무 맘에 들어서 계속 써서 나 만날 때마다 달라고 했다. 내가 찍은 곤타 사진과 곤타 시를 엮어서 콘테스트에 냈는데 1등상이 사진집 출판이었다. 대학원 1학년 때 내 첫 사진집이었다. 『너는 저쪽, 나는 이쪽』

　신주쿠 2초메에는 게이들이 많다. 오후에 길에서 사진을 찍고 있는데 게이 바 안에서 한 남자가 나를 부르더니 사진을 찍어 달라고 했다. 건장한 체구의 남자 둘이 술을 마시면서 키스하고 점점 찐하게 애무하기 시작했다. 나는 정신없이 셔터를 눌렀다. 그러다 갑자기 한 놈이 카메라 렌즈를 향해 밤꽃 냄새가 물씬 풍기는 하얀 액체를 분사했다. 내 머리에까지 튀었다. 물수건으로 렌즈를 닦는 데 기분이 참 더러웠다.

　신주쿠 파출소 뒤쪽에서는 오카마(동성애자)들이 모여서 몸을 판다. 한국인 오카마들도 제법 많이 있다. 사진을 찍다가 친해져서 같이 담배를 피

고 있는데 20명 정도가 온천여관을 빌려서 놀러 간다고 내게 같이 가자고 했다. 사진 찍을 욕심에 좋다고 따라갔다. 연회가 시작되고 노래자랑, 장기 자랑 하면서 재밌게 놀았다. 이 사람들은 남탕에 갈까 여탕에 갈까 궁금해서 따라다녔는데 성전환수술을 한 사람들은 여탕, 안한 사람들은 남탕에 들어갔다. 수술을 하면 남자 성기를 잘라내고 구멍을 만드는데 가만두면 상처가 아물며 구멍이 없어져 버린다. 그것을 막기 위해서 구멍에 봉을 꽂아 둔다. 이것을 '봉작업'이라고 하는데 처음엔 걸음도 제대로 못 걸을 정도 고통이 심하다고 한다.

나는 술에 취해서 내 방에 와서 먼저 잠이 들었다. 자면서 연애하는 꿈을 꾸는데 완전 리얼하여 매우 기분이 좋았다. 막 절정에 오르려고 하다가 잠에서 깼다. 아무래도 기분이 이상해서 아래쪽을 봤는데 오카마 한 명이 나를 더듬고 있었다. 깜작 놀라서 얼떨결에 발로 면상을 차버렸다. "욱!" 하는 소리와 동시에 코피가 나면서 내 아랫도리가 빨갛게 피로 물들었다. 그 사건 이후로 나는 내가 이 사람들을 여자로 인정하지 않고 있구나라는 생각이 들어서 이들을 사진 찍는 것을 중단했다.

그때 나는 한국 아가씨들이 50명 정도 있는 가게에서 알바를 하고 있었는데 팁이 월급보다 많았다. 목소리가 커서 손님이 들어올 때 "이랏샤이마세(어서오십시요)!"라고 크게 말하면 시원시원해서 좋나고 팁을 준다. 가끔 시끄럽다고 하는 손님도 있지만 대개는 좋아한다. 아주 유명한 스모 선수는 큰 재떨이에 시바스 리갈 양주를 가득 채워서 마시면 1만 엔씩 준다. 보통 나는 세 잔 마시고 3만 엔을 받는다. 유명인들이 자주 오는데 옛날에 시골에서 흑백 텔레비전으로 보던 복싱 세계챔피언 구시켄 요코도 왔다.

그런데 너무 작고 늙은 아저씨가 돼버려서 실망했다.

가게에서 40미터 정도 떨어져 있는 곳에 풍림회관이란 건물이 있다. 1층에 찻집이 있는데 항상 야쿠자들이 모여 있다. 총기사고도 많이 나고 종종 일본도를 들고 칼싸움도 한다. 가게 영업준비를 끝내 놓고 사진 찍으러 잠깐 나왔다. 풍림회관 앞을 걷는데 갑자기 "땅땅땅 땅땅!" 총소리가 났다. 곧 중국인 두 명이 튀어나와 내 앞으로 달려갔다. 카메라를 들고 찻집 안을 들여다봤다. 손님들은 다 테이블 밑으로 들어가 몸을 숨기고 있었다. 조금 뒤에 야쿠자들이 나오고 경찰들이 헬멧까지 쓰고 출동했다. 구급차가 왔지만 총에 맞은 이들은 즉사한 것 같았다. 그때부터 야쿠자들의 움직임이 심상치 않았다. 이틀 뒤에 목이 잘린 중국인 시체 두 구가 신주쿠에서 발견됐다.

이 사건 이후로 야쿠자에 대한 단속이 심해졌다. 야쿠자가 많은 지역은 돈이 많고 야쿠자가 가는 술집에는 예쁜 여자가 많다는 말이 있었는데 지금은 그런 것 같지 않다. 당시 도쿄 도지사 이시하라 신다로가 "안전하고 깨끗한 거리 만들기"란 슬로건을 내걸고 신주쿠 정화작전을 실시하였다. 2002년 가부키초에 50대의 감시 카메라를 설치하고 1천여 명의 경찰을 투입하여 조직폭력단 일제 단속에 들어갔다. 동시에 불법체류하는 외국인들도 적발하였다. 이때 한국 가게가 3분의 2는 문을 닫았다. 나도 이때 알바를 그만두었다.

잘 아는 홈리스 하나가 요코하마에 고토부키초란 동네가 있는데 재미있을 거라고 나한테 한번 가보라고 했다. 마침 다른 곳도 찍어 보고 싶었는데

잘됐다 싶어 곧바로 출발했다. 약 한 시간 정도 전철로 가서 역 밖으로 나왔는데 지린내가 풀풀 났다. 조금 걸어가는데 길가에서 오줌 싸는 사람, 술병과 같이 쓰러져 있는 사람, 하늘 보고 웃는 사람 등등 나는 여기가 진짜 일본 맞나 하는 생각까지 들었다.

요코하마 고토부키초, 한마디로 그날 벌어서 그날 먹고사는 일용직 노동자들이 모여 사는 곳이다. 가까운 곳에 항구가 있어 배에서 짐을 내릴 인력이 필요해서 형성된 곳이다. 지금은 화물이 컨테이너로 들어오기 때문에 뱃일은 거의 없다.

위낙 치안이 안 좋아서 보통 사람은 절대 이 동네에 안 들어온다. 지명수배자, 불법체류자 들이 많다. 여기서는 검문검색을 하지 않는다. 위낙 연고자 없는 사람들이 많아서 죽으면 그냥 시에서 와서 실어간다. 그리고 화장시켜서 무연고자 묘에 갖다 묻으면 끝이다. 불 피우고 술 먹고 자다 불에 타 죽는 사람도 있다고 한다.

동네 한가운데로 들어왔는데 온몸에 문신을 한 할아버지가 지팡이를 짚고 나를 계속 처다보고 있었다. 나도 사진 찍고 싶어서 인사하면서 할아버지를 살펴보았는데 문신은 오래돼서 색이 다 바래 있었고, 몸에 주름이 생겨서 쳐져 있었다. 목에는 주먹만 한 금목걸이를 하고 있었다. 한눈에 봐도 젊었을 때 야쿠자 생활을 한 것 같았다. 지금은 은퇴하고 여기서 조용히 살고 있지만 그래도 여기서도 아직 영향력이 있어 보였다. 이 할아버지와 친해지면 사진 씍을 때 편하겠다 싶어서 "할아버지, 뭐 마실래요?" 하면서 캔커피와 맥주를 사서 건넸다. 할아버지는 커피를 한 모금 마시면서 "이 동네 처음이지? 너는 젊으니까 일이 많이 있을 기야."라고 했나

"예, 할아버지. 소개 좀 시켜주세요."

아침 5시에 오면 인솔하는 사람들이 와서 데려간다고 했다.

할아버지와 헤어져서 동네를 한 바퀴 돌아보는데 도박하는 사람, 싸우는 사람, 기타 치면서 노래하는 사람, 술 먹고 여자한테 맞는 사람, 양지 쪽에 앉아서 도시락을 먹는 사람들이 보였다. 몰래 몇 컷을 찍었는데 뭘 훔친 것 같아서 곧 그만뒀다. 기왕이면 정정당당하게 찍고 싶었다.

온 동네를 돌아보는 데 30분 정도밖에 안 걸리는 조그만 곳이다. 그 뒤로 나는 시간이 날 때마다 이곳에 와서 할아버지의 무용담을 들으면서 사람들과 어울렸다. 할아버지는 15살 때 오사카에서 자기가 좋아하는 형님하고 일본도 2개를 차고 도쿄에 왔다고 한다. 아무리 검도 유단자라 해도 진짜 칼을 들고 마주서면 몸이 굳어버려 못 움직인다고 했다. 둘이서 여기 와서 5명 정도 죽이고 싹 정리하고 형님이 오야붕이 됐다고 한다. 형님이 세상을 떠나자 젊은 사람들에게 넘기고 자기는 은퇴하고 조용히 형님 옆으로 갈 날만 기다린다고 하였다.

방학 때는 2-3주 정도 이곳에 방을 빌려서 매일같이 술만 마셨다. 그렇게 한 3개월 정도 지났을 때 할아버지가 내게 물었다.

"너는 젊은 놈이 일도 안 하고 맨날 사람들과 어울려 술만 마시니 도대체 뭐하는 놈이냐?"

"저, 실은 사진 하는 사람인데요. 여기 사진 찍으러 와요."

"거짓말하지 마라. 너 여기서 사진 찍는 거 본 사람 한 사람도 없어. 너, 경찰 아냐?"

"그게 아니고요. 잘 모르면서 찍는 것이 실례라고 생각해서 좀 알고 친

해지면 찍으려고 일부러 카메라를 꺼내지 않았습니다."

나는 가방에서 카메라를 꺼내 할아버지를 몇 장 찍었다.

"다음에 올 때 인화해서 가져올게요."

일주일 뒤 사진을 들고 갔다. 할아버지는 사진을 보고 매우 좋아했다. 그 뒤부터 할아버지는 나를 데리고 다니면서 사진 찍을 곳을 소개해줬다. 3개월간 술만 마신 보람이 있었다. 특히 이런 곳에서 사진을 찍을 때는 아이들과 먼저 친해지면 좋다. 아이와 친해지면 아이 부모, 부모 친구까지 금방 친해진다. 찍을 때 편하고 주위 사람들까지 소개해준다

눈이 펑펑 오는 날이었다. 학교에 있다가 갑자기 눈 오는 날은 그곳 사람들이 뭐할까 궁금했다. 고토부키초로 달려갔다. 눈이 꽤 많이 와서 빨래방 앞에 서서 눈을 피하고 있는데 60대 남자가 몸을 벌벌 떨면서 나를 쳐다보았다. "아저씨 괜찮으세요?"라고 물었는데 아저씨가 "오뚜기가 넘어졌다!"고 했다. 너무 떨고 있어서 따뜻한 캔커피를 자판기에서 빼서 주자 또 "오뚜기가 넘어졌다!"고 했다. 커피를 양손으로 꼭 쥐고 연신 "오뚜기가 넘어졌다!" "오뚜기가 넘어졌다!"고 혼잣말을 했다. 아저씨를 뒤로하면서 제발 저 아저씨도 오뚜기처럼 다시 일어나기를 바랐다.

동네 한복판에 센터 건물이 있는데 여기에서 일도 소개해주고 생활보호 대상자들을 선별하는 자원봉사도 하고 밥도 배식하고 눈비도 피할 수 있는 시설이 돼 있다. 그러니 사람들은 거의 다 여기에 모여 있다.

아침에 여기에 나와 모여 있으면 멀쩡한 사람들은 다 일하는 곳으로 데려가고 일 못 나간 사람들은 술을 마신다. 요코하마 시에서 식권과 숙박권을 주는데 술 담배는 못 사고 식료품만 살 수 있다. 이걸 현금으로 깡해서

술 담배를 산다. 이 일을 야쿠자들이 하는데 하루에 1천 장 팔면 2백만 엔을 번다. 이 동네 인구가 5천 명이 넘는데 이런 걸 빈곤 비즈니스라고 한다. 잘 모르지만 이 사회라는 게 없는 사람은 계속 당하게 되어 있다.

한국 사람들은 명절이 되면 자기들끼리 모여서 함께 밥 먹고 그런다. 부안에서 온 형은 무비자로 21년 동안 여기에서 살고 있다. 술에 찌들어서 몸은 다 망가지고 일도 못 나가고 아주 싼 임금으로 겨우겨우 입에 풀칠할 정도라 했다. 명절이 되면 어머니 생각에 더 힘들다고 한다. 보고 싶어도 빈털터리로 알코올 중독된 몸으로 갈 수도 없고 한숨만 푹푹 쉬고 있었다. 이런 처지에 있는 사람들이 대부분이다. 제주도 사람들은 자기들끼리 똘똘 뭉쳐 서로 일도 소개하고 열심히 해서 가게도 하고 대부분 잘산다.

지금은 이곳도 변해서 젊은 사람들은 거의 없고 나이 들고 몸이 불편한 생활보호 대상자들이 많이 살고 있다. 이렇게 한 3년 정도 걸려서 이곳 작업을 완성하였다. 물론 신주쿠도 동시에 진행했다.

4학년 때부터는 각 연구실 별로 나눠지는데 나는 포토저널리즘 연구실로 들어갔다. 우리 연구실에는 10명 정도 들어갈 수 있는 암실과 혼자 들어가는 암실이 있고, 필름 현상부터 인화까지 할 수 있는 모든 장비가 완비되어 있었다. 4학년부터 한 사람당 30만 엔 정도 연구비도 나왔다. 나는 거의 연구실에서 살았다. 배고프면 라면 끓여 먹고 심심하면 이쁜 여자 후배들과 배드민턴을 쳤다. 저녁이 되면 사진 찍으러 나가고 다시 학교로 돌아와서 현상하고 콘테스트에 내서 상금 받으면 술을 마시곤 했다.

그리고 대학원에 진학했다. 면접 때 "왜 대학원에 오려고 하느냐?" 하기

에 "교수가 되려면 대학원은 나와야 될 것 같아서…."라고 대답했다. 다시 "왜 교수가 하고 싶냐?"고 하길래 "교수가 돼서 제자와 사랑에 빠지고 싶어서입니다. 그리고 파면 당하고 죽도록 욕먹고 밑바닥까지 가서 다시 사진가로 우뚝서고 싶어서입니다." 그랬더니 면접 보던 교수가 "너는 진짜 그럴 것 같아서 걱정된다."며 혀를 찼다.

그때는 한국 영화가 유행했다. 내가 얼룩무늬 티셔츠를 자주 입어서 학교 애들은 나를 '실미도'라 불렀다. 우리 연구실 여학생들한테는 "양 상이나 선배라 하지 말고 오빠라 하고, 내가 방귀를 뀌면 다들 합창으로 감사합니다라고 해라."라고 교육을 시켰다. 수업 시간에도 뒷자리에서 방귀를 크게 뀌면 여기저기서 "오빠, 감사합니다!"라고 한다. 수업 진행이 안 될 정도였다. 나중에 교수님이 나를 따로 불러 수업 방해하지 마라고 경고할 정도였다. 모든 게 내 마음대로였다. 역시 나는 학교가 체질에 맞았다.

뉴욕 사진콘테스트에 출품했는데 상을 받았다. 시상식에 오라고 초청장을 보냈다는 이메일이 왔다. 그때는 가방공장에서 통역하는 일을 하면서 주소를 거기로 해놓고 있었다. 당시 미국은 비자를 따로 받아야 갈 수 있었기 때문에 비자 신청을 해놓고 아무리 기다려도 초청장이 안 오길래 가방공장 사장한테 혹시 미국에서 편지 안 왔냐고 물어보았더니 "왔었는데 미국에서 우리 공장으로 편지 올 일이 없어서 버렸다."고 했다. 뉴요커는 선택받은 사람들만 된다는데 나는 아직 선택받지 못했구나 하고 포기했다.

대학원 2학년 때다. 같은 연구실 후배 여학생 하나가 울고 있었다. 작품이 잘 안 돼서 속상해서 우는 것 같았다. 나는 그 여학생 앞에 가서 눈을 보며 "너는 자주 울어야 해. 네 눈에는 붕고기들이 살고 있어서 안 울면 물고

기들이 말라 죽어. 그러니 울어. 펑펑 울어라."라고 했다. 그 여학생은 나중에 내 아내가 된 마오다.

제주도에서 온 유학생이 하나 있었는데 사람들과 잘 어울리지 못하고 항상 혼자 벤치에 앉아서 돌하루방처럼 움직이지도 않고 담배만 뻑뻑 피어대는 친구였다. 너무 순진하고 착한데 고집이 너무 세다. 정말 답답하다. 그래서 별명이 '봉쿠라'다. 본인도 봉쿠라가 무슨 뜻인지 몰라서 사전을 찾아 봤는데 '빠가야로'나 '고노야로'는 사전에 설명이 한 줄로 나와 있는데 봉쿠라는 바보, 멍텅구리부터 시작해서 덜 떨어진 놈, 머리가 부족한 조금 모자라는 사람 등등 세 줄 정도 써 있다고 나한테 투덜거렸다.

술 마시러 가자 하면 말도 별로 없는 놈이 "정말요?" 하면서 입이 찢어진다. 임연수 하나 시켜놓고 맥주 마시면 "형! 나는 지금이 제일 행복해요." 하면서 히죽히죽 웃는데 미워하려 해도 미워할 수 없는 친구다. 봉쿠라는 할머니와 함께 사는데 할머니가 이케부쿠로에서 아주 오래된 나무로 된 일본식 2층 건물 김성원의 오너다. 1층에 3집 살고, 2층에 방이 6개 있는데 2개가 비어 있었다. 할머니는 열 몇 살 때 제주도에서 이곳으로 와서 고생하면서 집도 몇 채 장만했지만 지금은 다 팔고 김성원만 남았다.

대학원 졸업과 동시에 내 봄날도 끝났다. 일단 졸업하면 금방 어떻게 될 줄 알았는데 세상은 그렇게 호락호락하지 않았다. 이상과 현실 사이의 벽은 내가 생각한 것보다 훨씬 높았다. 좀처럼 그 벽을 넘어설 수가 없었다. 일단 봉쿠라 옆방으로 짐을 옮기고 거기 눌러 살았다.

졸업하면서 학생 비자에서 예술가 비자로 바뀌면서 아르바이트를 할 수

가 없었다. 편의점이나 음식점은 물론 12월에는 크리스마스 케이크 때문에 빵공장에서 할머니 할아버지도 다 일하는데 나만 떨어졌다. 예술에 관한 일이 아니면 할 수가 없었다. 할 수 있는 건 블랙 알바밖에 없었다.

일단 중고차를 사서 나라시(불법 택시영업)를 시작했다. 아카사카 신주쿠에 있는 한국 가게에서 일하는 아가씨들의 출퇴근이 메인이다. 수입은 그런대로 좋았는데 손님들이 내가 싫어하는 술 취한 여자들이 대부분이다. 출근할 때는 이쁘고 상냥한데 퇴근 때는 차 안에서 토하고 욕하고 유혹하고 정말 짜증나게 했다. 그래서 그만두고 출장 마사지 가게로 옮겼다. 손님 집에 내려주고 나올 때까지 기다리면서 사진도 찍을 수 있어서 그런대로 할 만했다. 24시간 동안에 15번 정도 일을 한 여자애의 옆모습을 돌아오는 길에 봤는데 눈에 초점이 없고 멍하니 창밖만 내다보고 있었다. 그 애가 갑자기 "오빠! 아까 호텔에서 그 X끼가 내 몸을 핥는데 그냥 뛰어내리고 싶었다."고 한다. "야! 쓸데없는 생각하지 마라. 너는 가버리면 편할지 몰라도 남은 니 주위 사람들이 얼마나 힘든데. 꾀병 좀 부리고 쉬어라. 병신같이 하라는 대로 다 하지 말고." 며칠 뒤 그 애는 한국으로 돌아갔다. 나도 이런저런 안쓰런 꼴 보기 싫어서 나라시 일을 그만뒀다.

그리고 교수 어시스턴트로 학교에서 암실실습 담당을 시작했다. 한국 유학생들이 많았다. 가끔 모여서 술도 마시고 유학생들끼리 전시도 하고 다들 열심히 했다. 우리 때는 한국 유학생이 많아야 2-3명이었고, 그나마 알바한다고 얼굴 보기도 힘들었다. 지금은 다들 젊고 경제적으로 여유도 있어 보였다. 군대도 아직 안 간 친구도 있었고, 집을 아예 사버린 친구도 있었다. 부잣집 나락이 먼저 핀다고 유학 끝내고 돌아가면서 그 집을 살 때

보다 더 비싸게 팔고 가기도 한다.

한 여학생이 졸업작품 제작중에 죽었다. 목 매달아 죽는 신을 셀프포토로 찍으려다 잘못해서 진짜로 죽었다. 동생 둘하고 화장터로 가는 차 안에서 말없이 울기만 했다. 죽기 이틀 전에 나한테 전화가 왔었다.

"선배, 술 한잔하지요?"

"응, 지금은 바쁘니까 나중에 하자." 했는데 가슴이 미어질 것 같았다. 필름을 어떻게 했냐고 동생한테 물어봤다. 일단 경찰이 가져갔다가 가족에게 전해 줄 것 같다고 했다. 현상해서 보존해야 한다고 동생한테 말하고 있는데 서울에서 그 애 어머님이 오셨다.

마지막 인사하라고 관이 나왔다. 말을 걸면 금방 대답할 것 같았다. 그 애 옆에 꽃송이를 놓으면서 다들 오열했다. 관 뚜껑을 닫고 화장을 하는 사이에 10년간 끊었던 담배를 나도 모르게 피워 물었다.

"어머니, 필름 주십시오. 애, 이대로 잊혀지게 해서는 안 됩니다. 졸업작품집에도 내고 전시도 해야 합니다."

"선생님, 그냥 제가 가져가겠습니다. 제 가슴에 다 묻겠습니다."

나는 더 이상 할 말이 없었다.

심란하기도 하고 정해진 날 정해진 시간에 나가야 하는 학교일을 그만뒀다. 지금도 여기에 남아 있는 동생들과 1년에 한 번씩 제삿날에 모여서 그 애가 그렇게도 좋아하던 담배에 불붙여 놓고 아침까지 마신다.

이런저런 일로 힘은 들어도 작품은 계속 만들고 있었다. 정리해서 출판사나 갤러리에 들고 가면 사진은 좋은데 좀 생각해 보자고 한다. 아마 야쿠

자가 찍혀 있어서 염려하는 것 같았다. 그런 날이면 집에 돌아와서 옆방 봉쿠라를 괴롭힌다. 그는 내가 제일 힘들었던 10년간을 내 옆에 있어 주었다. 거의 매일마다 봉쿠라와 술을 마셨는데 나는 쌓인 스트레스를 봉쿠라한테 풀었다.

술을 마시다가 어쩌다 비가 오면 가로등불에 빗방울이 보석처럼 반짝거린다. "야! 보석 주우러 가자." 하면 봉쿠라가 콧방귀를 뀐다. 그러면 "이런 무식한 놈!" 하면서 발로 차고 괴롭힌다. 물론 장난으로 살살 때린다.

봉쿠라는 밥을 1층에 있는 할머니 방에서 먹기 때문에 방에 아무것도 없었다. 내가 아주 작은 냉장고 한 대를 주워다가 봉쿠라 방에 놓았다. 그 뒤로 할머니가 그 냉장고에 비프자키와 맥주를 사다 넣어 놓는다. 봉쿠라가 돌아오는 소리가 들리면 바로 가서 마신다. 여느 때처럼 봉쿠라 들어오는 소리에 번개같이 가서 맥주를 마시는데 등짝에 발자국이 나 있었다. 물어보니 주방장한테 발로 채였다고 한다. 바로 상황판단이 됐다. 네가 얼마나 답답했으면 그 순한 사람이 너를 발로 찼겠냐 하면서 그 발자국 난 등짝을 다시 한 번 차버린다.

집 앞에 나무가 몇 그루 있는데 나뭇가지가 자라면 잘라줘야 하는데 할머니가 연세가 많으셔서 못하니 내가 한다. 가지치기가 끝나자 할머니가 손자 방에 있는 냉장고에 메론을 넣어 놨으니까 손자 오면 같이 먹어라 하셨다. 달그락 달그락 봉쿠라가 돌아오는 소리가 났다. 방에 아무것도 없다는 걸 알기 때문에 나는 메론 깎을 킬을 들고 방문을 열었다. 봉쿠라가 칼을 들고 나타난 나를 보고 놀라서 털썩 주저앉았다.

"형! 왜 이래요?"

"어, 메론 깎아 먹으려고…. 저리 비켜! 왜 하필 냉장고 앞에 앉아 있냐? 어서 비켜!"

옆집에 불이 나서 길에 나와서 담배 피면서 보고 있는데 경찰들이 이것저것 살피더니 내 앞으로 와서 혹시 수상한 사람 못 봤냐고 했다. 나는 방금 나와서 잘 모르겠다고 대답했다. 마침 담배에 불을 붙이려고 라이터를 손에 쥐고 있었는데 경찰은 나를 의심하는 눈치였다. 신분증을 보여달라고 하기에 집 앞에 담배 피러 나왔는데 너 같으면 신분증을 들고 나오겠냐고 성질을 냈다. 집이 어디냐고 같이 가자고 해서 그때부터 욕이 나오기 시작했다. 내 방 앞까지 와서 기다려라 하고 방문을 열자 한 놈이 머리를 들이밀면서 방안을 훑어보았다. 너무 미워서 문을 닫아 버리자 문 사이에 그놈 얼굴이 끼었다.

허름한 방에 카메라가 여기저기 널려 있자 이번엔 날 카메라 도둑으로 의심하기 시작했다. 그때 경찰이 한 건 올렸다 하는 묘한 웃음을 띠며 내 신상조사를 하는데 진짜 울화가 치밀었다. 사진전공 하고 지금은 예술가 비자로 있다고 외국인등록증을 보여주자 그때서야 미안하다고 반말을 했다. 어린놈의 자식이 반말을 한다고 트집 잡고 있는데 할머니가 들어오셔서 그냥 돌려보냈다.

일본에 와서 100번도 넘게 불심검문을 당했다. '내 얼굴이 범죄형인가? 여자애들은 다 내가 귀엽다고 난리던데….'

어느 날 한국과 일본이 축구하는 날이라고 봉쿠라가 맥주 사다 놓고 기다린다고 했다. 일이 끝나고 지하철을 타고 오다 이케부쿠로 역에서 내렸다. 그런데 내가 보는 앞에서 어떤 남자가 젊은 여자 가슴을 만지고 도망가

려고 했다. 그 여자가 그놈 손을 잡고 뭐라 하자 여자를 밀치고 도망갔다. 넘어진 여자와 내 눈이 딱 마주쳤다. 나를 보는 눈이 꼭 어릴 적 내가 키우던 소가 팔려갈 때 보던 눈처럼 보였다. 나는 속으로 '아, 축구 봐야 되는데' 하면서 뛰기 시작했다. 술 담배를 하더라도 이 정도는 식은 죽 먹기다. 금방 따라잡아 버렸다. 역무원한테 넘기고 가려고 하니까 경찰이 올 때까지 좀 기다리라고 한다. 할 수 없이 경찰서까지 가서 내가 본 상황 다 얘기하고 나오니까 밤 1시가 되었다. 축구도 못 보고 시간만 축냈다. 투덜거리며 집에 돌아왔는데 며칠 뒤 경찰서에서 협조해줘서 고맙다며 16,000엔을 받아 가라는 연락이 왔다.

2층에 방이 여섯 개 있는데 가운데 202호가 내 방이다. 다다미가 6장 깔려 있고 샤워 시설은 없다. 가끔 여자가 와서 연애를 하면 건물 전체가 흔들린다. 그런 다음 날이면 할머니는 어젯밤에 지진이 여러 번이나 났다며 아침 인사를 한다.

나는 거기서 10년을 살았다. 월세를 1년 정도 밀린 적도 있다. 그래도 할머니는 아무 말씀 안 하고 힘내라고만 하셨다. 그런 할머니가 암에 걸렸다. 제주도에서 죽고 싶다고 해서 공항으로 모시고 가는데 70년 정도 이곳에 사셨는데 이게 마지막인가 싶으셨던지 차창 밖만 계속 바라보고 계셨다. 제주도로 간 지 얼마 안 돼서 돌아가셨다. 봉쿠라는 지금은 제주도에 있는데 귤 농장도 있고 집도 몇 채 갖고 있는 부자다.

신주쿠에서 사진을 찍다가 술이 많이 취하면 내가 왜 이런 고생을 하나 생각하곤 한다. 처음부터 알고 이 길을 택했지만 그래도 너무 힘들어서 버

타기 힘들면 그만두기로 마음먹었다. 먹고살기 힘들어서 그만뒀다 하면
자존심 상하니까 사고가 나서 팔다리 부러져 그만두는 걸로 결정했다. 그
리고 아주 떡이 되도록 술을 마시고 신주쿠에서 이케부쿠로 집까지 걷기
시작했다. 신호등도 무시하고 셔터를 계속 누르면서 걸었다. 다음 날 사진
을 보니까 빨간불은 많이 찍혀 있었는데 신기하게도 다친 데가 한 군데도
없었다.

"그래, 끝까지 한번 해보자!"

답답할 때면 하늘을 올려다보게 된다. 나도 날아야 되는데 새들이 부러
웠다. 술에 취해 집에 쓰러져 있으면 천장이 빙빙 돈다. 옆방에서 화장실
물 내리는 소리, 맞은편 방에서 금방이라도 피를 토하고 죽을 것 같은 할아
버지의 기침 소리, 창문 쪽에선 고양이 울음소리 그리고 내 심장 소리….

나는 술에 취하면 길거리에서 오줌을 눈다. 신주쿠 한복판에서 사람이
있건 말건 걸어가면서 싼다. 파출소 앞에서도 싼다. 노상방뇨하는 시간이
제일 행복한 시간이다. 그때는 아무도 날 말리지 못한다. 말리는 놈이 있으
면 나는 내가 내게 내린 폭력금지 명령을 풀어버린다. 지금까지 그 명령을
푼 친구가 딱 한 놈 있었다. '봉쿠라'다.

높은 데서 낮은 곳으로 흘러가는 오줌을 보면서 타임머신을 타고 내가
제일 행복했던 그 시절로 돌아간다. 꽃에 오줌 누다 고추에 벌 쏘인 일, 신
작로의 코스모스, 어머니가 날 부르는 소리, 해질녘의 굴뚝 연기….

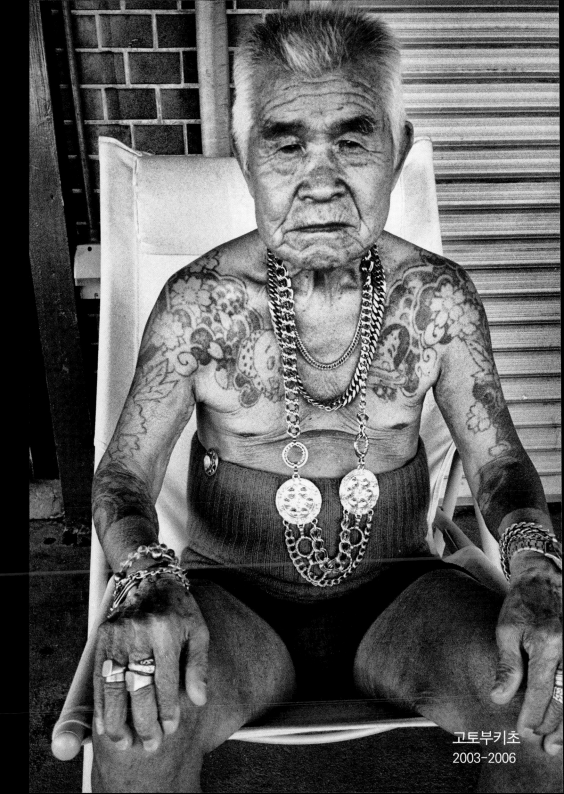

고토부키초
2003-2006

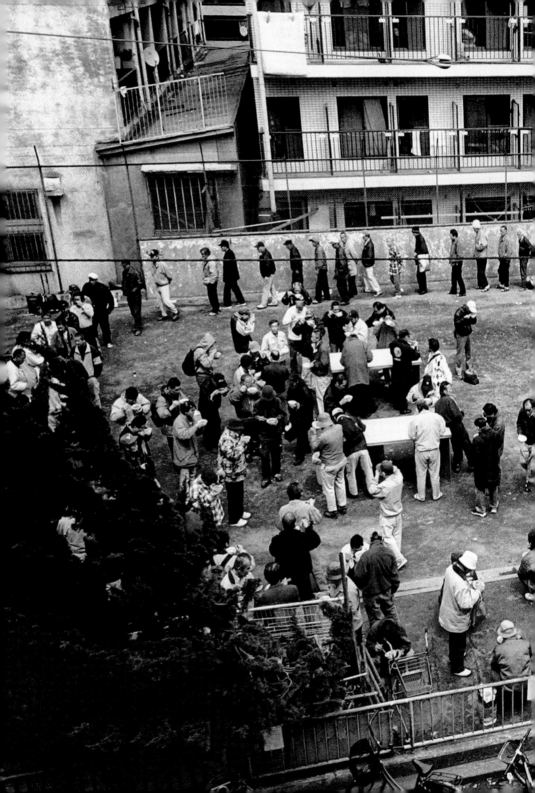

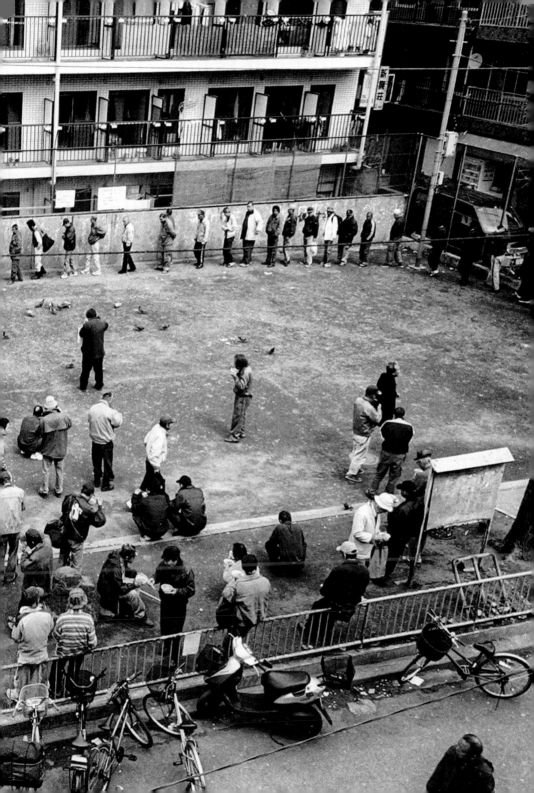

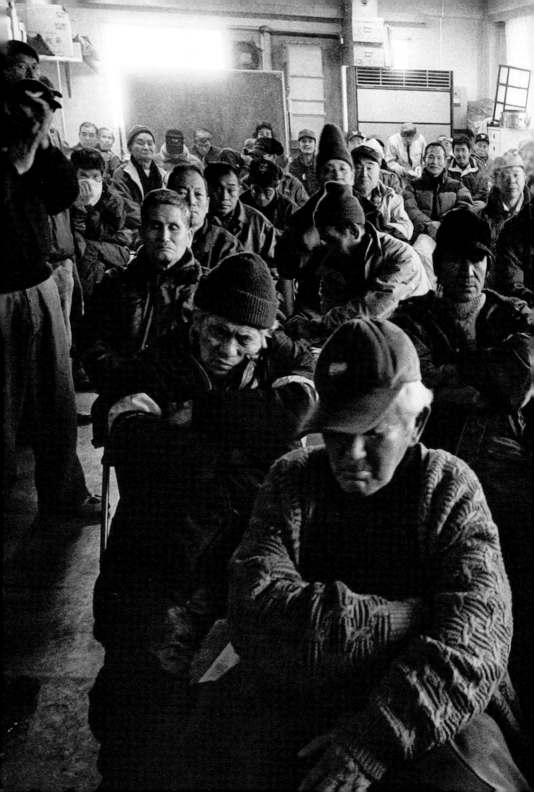

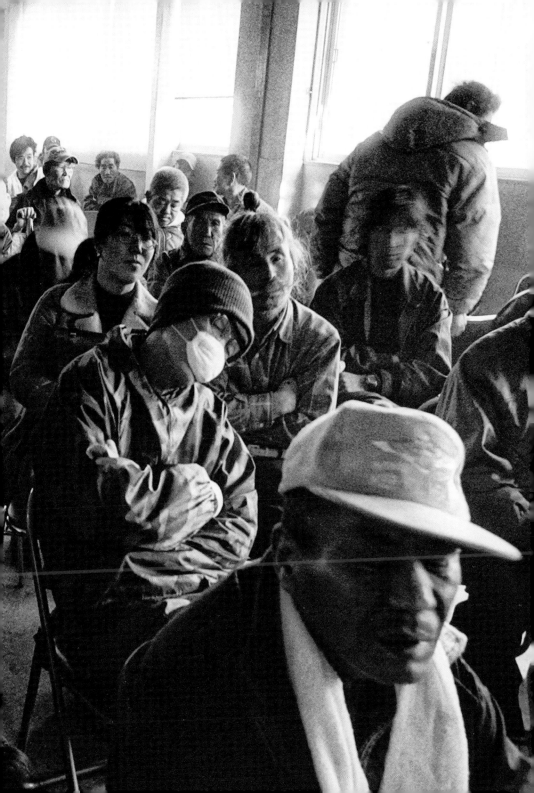

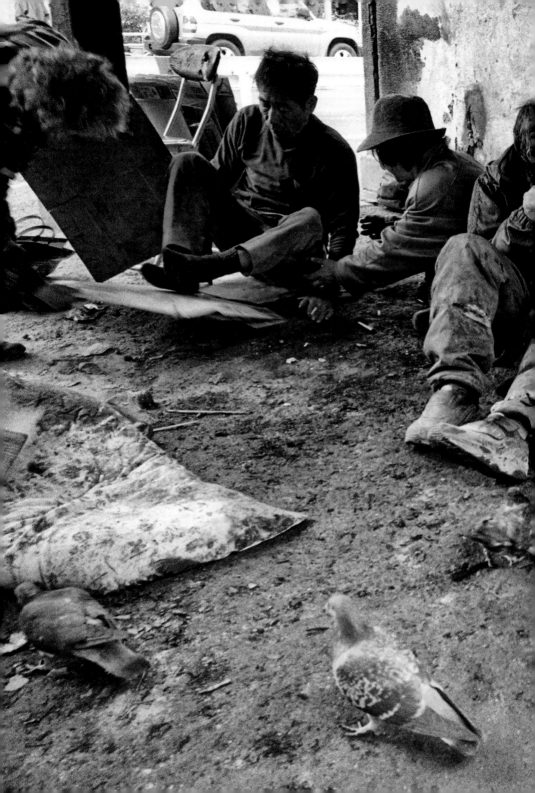

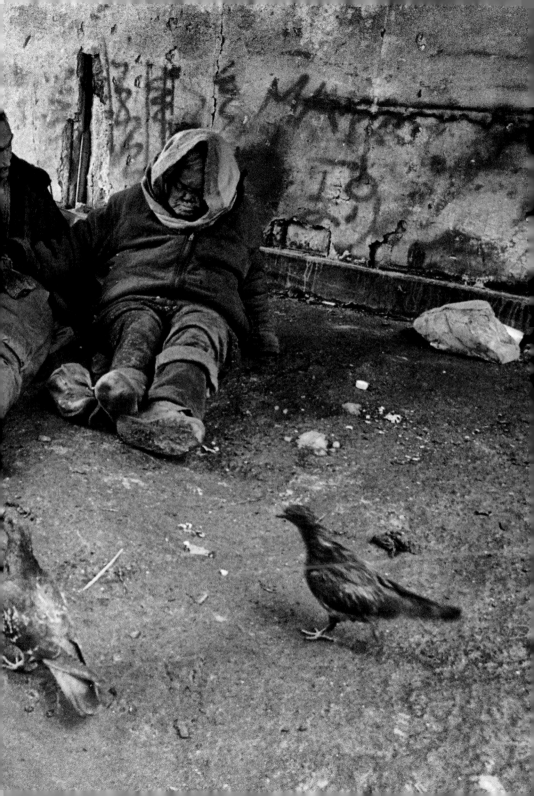

양승우 ♡ 마오 부부의
행복한 사진일기
–꽃은 봄에만 피지 않는다

2017

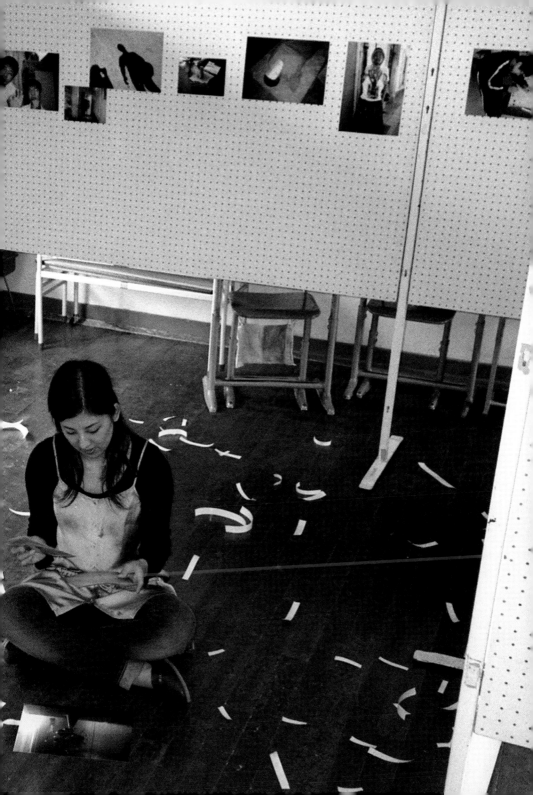

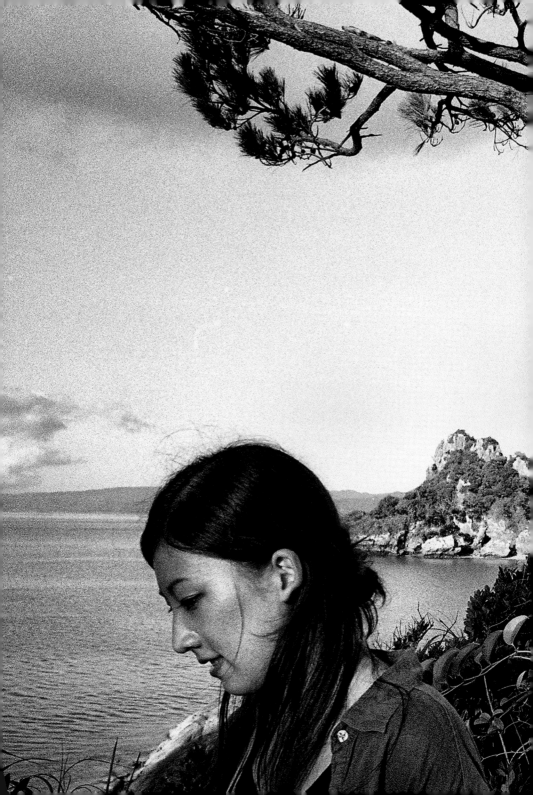

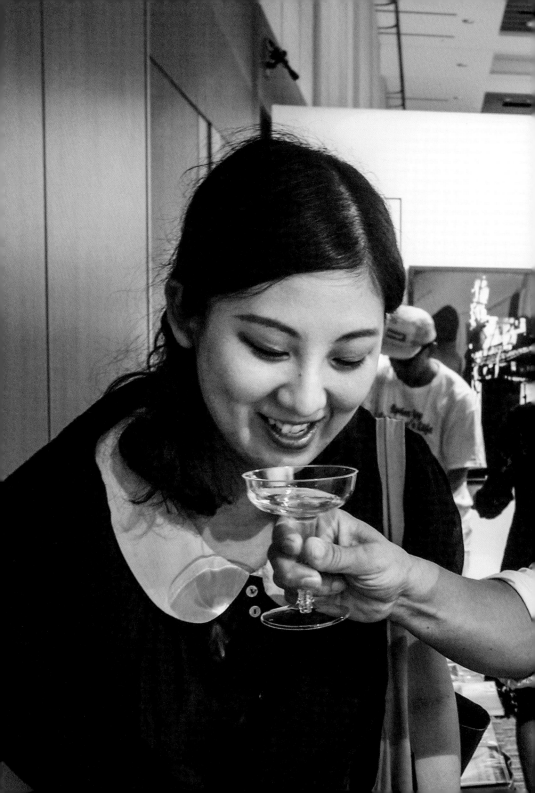

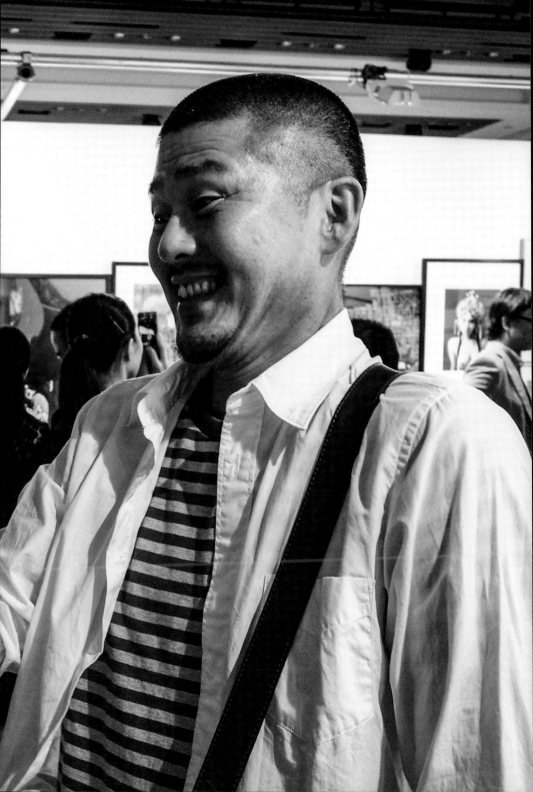

4. 어린 시절 내 고향

내가 태어나 자란 곳은 전라북도 정읍군 덕천면 동학혁명기념탑이 있는 동네다. 그래서인지 "새야 새야 파랑새야 녹두밭에 앉지 마라 녹두꽃이 떨어지면 청포장수 울고 간다"는 지금도 외우고 있다. 기념탑 옆에 청동으로 만든 조각 작품이 있는데 엿장수가 떼어가려다 걸려서 지서로 끌려가는 장면을 두어 번 목격했다.

초등학교 들어가기 전에 동네애들 모아 놓고 옛날 애기해주던 할머니한테 들었는데 옛날에 이 고을은 탐관오리가 하도 많아서 암행어사가 세 번인가 왔다고 하면서 읍내 나갈 때는 조심하라고 했다.

아버지는 농협에 근무했는데 퇴근할 때 가끔 앙꼬빵을 사가지고 왔다. 앙꼬가 아까워서 겉에서부터 먹고 맨 나중에 제일 중요한 앙꼬(팥소)를 먹으려고 하는데 형이 와서 "야 임마! 너 앙꼬 싫어허냐?" 하면서 앙꼬를 빼앗아 먹어 버렸다. 너무 슬프고 세상이 무너지는 것 같았다. 그 엄청난 사건 이후로 나는 모든 음식은 제일 맛있는 부분부터 먼저 먹는다.

어느 날 형이 사금파리로 내 머리를 찍어서 피가 철철 나자 쑥을 돌로 찧

어 지혈시키면서 구슬 다섯 개를 줄 테니 엄마한테 말하지 말라고 하였다.

"알았어! 구슬 먼저 줘."

구슬을 받자마자 나는 곧바로 엄마한테 가서 일러바쳤다.

어릴 때 엄마가 내게 꿀을 먹이고 있으면 형이 다가와서 "엄마! 바쁜게 가서 일혀. 내가 먹일게."라고 했다. 그래놓고 엄마가 자리 비우면 저는 서너 숟갈 먹고 나는 한 숟갈, 또 저 서너 숟갈 나 한 숟갈 그렇게 먹었다. 그래서인지 몰라도 형은 지금도 통통하고 나는 빼빼하다.

어느 날은 안방에서 작은누나, 형, 나 셋이서 민화투를 치고 있었는데 갑자기 아버지가 오셨다. 항상 대문 앞에서 헛기침을 하고 들어오는데 그날은 곧바로 방문 앞까지 당도했다. 대문까지는 30미터 정도 돼서 안방까지 오는 시간에 정리하면 문제가 없었는데 큰일이었다. 들키면 혼나니까 누나와 형은 작은방으로 도망가 버렸다. 나는 급하니까 일단 방 한가운데서 화투장을 깔고 앉아버렸다. 그렇게 버티면서 감출 수 있는 기회를 노리고 있었다. 옷 갈아입고 나가시겠지 했는데 "방이 왜 이리 어질어져 있냐?" 하면서 아버지가 빗자루로 방을 쓸기 시작했다. 점점 쓰레기가 나 있는 쪽으로 모여지는데 가슴이 조마조마했다. 도망간 두 사람이 원망스러웠다.

"비켜라!"

"아빠! 내가 허께. 그냥 놔두고 나가!"

"비켜!"

"내가 헌당게!"

"비켜, 이놈아!"

결국 들키고 말았다.

"너, 화투장 감출라고 아까부터 계속 거기 앉아있었냐?"

아버지는 어이가 없었는지 웃고 있었다. 그리고 자기가 잘못한 만큼 맞을 매를 찾아 가져오라 했다. 나는 눈치를 살피고 있는데 형이 큰 몽둥이를 들고 왔다. 작은누나와 내가 옆구리를 찌르면서 작은 걸로 하라고 눈치를 줘도 몽둥이를 들고 가버렸다. 누나는 나뭇가지 들고 가고 나는 개나리 줄기를 꺾어서 가져갔다. 개나리 줄기는 약해서 금방 부러지기 때문이다. 결국 우리 셋은 아버지가 들고 있던 탱자나무로 만든 아주 짱짱한 회초리로 종아리를 맞았다.

아버지는 3대독자라 결혼을 고등학교 다닐 때 했다. 가끔 친구들이 놀러와서 엄마를 가리키며 저 사람은 누구냐고 물으면 일하는 사람이라고 했다고 한다. 엄마는 만삭의 몸으로 밭에서 일하다가 혼자 집에 와서 날 낳고 그날 저녁 밥상을 차렸다. 그리고 얼마 후 독자를 면했다고 동네잔치를 벌였다.

아버지는 매년 겨울이 시작될 때마다 강아지 한 마리를 사온다. 그리고 겨우내 키워서 한여름에 잡아먹는다. 화장실이 안채와 떨어져 있어서 밤에 화장실에 가려면 무서웠다. 그래서 그냥 마당에서 일을 보고 있으면 똥개가 와서 김이 모락모락 나는 내 똥을 헐떡헐떡 먹어치운다. 다 먹고 나면 더 이상 못 기다리고 내 엉덩이를 핥았다. 따뜻하고 약간 까칠한 개 혓바닥이 항문에 닿으면 소름이 끼쳤다. 다 싸고 나면 꼬랑지를 흔들며 나를 빤히 올려다본다. 나는 "이 똥개 새끼가!" 하면서 발로 차버리고 방으로 뛰어 들어갔다.

여름에 개 잡을 때 개장사가 와서 밧줄을 목에 걸려고 하면 사납게 짖으

면서 난리를 치고 도망간다. 그러면 내가 부른다. 멀리서 한참 나를 쳐다보다가 슬금슬금 다가온다. 그때는 나도 마음이 짠했다.

여름에 학교 끝나고 집에 올 때 신작로는 더워서 산길로 온다. 길이 아주 좁아서 양옆에 풀이 자라면 길이 안 보인다. 그러면 막 뛰어서 한참 앞서 간다. 그리고 좁은 길 양쪽 풀을 묶어놓고 안 보이게 위장한다. 나중에 오는 아이들이 묶인 풀에 걸려 넘어지는 것을 보면서 깔깔거린다. 그리고 산으로 가서 나무열매 따먹으며 실컷 놀다가 집으로 갔다. 그때는 군것질할 돈이 없어서 산에서 모든 걸 해결해야 했다. 산은 우리의 구멍가게였다. 산딸기, 도라지, 칡, 개금이, 맹감, 딱쥐, 밤, 돼지감자, 진달래 등등. 감꽃이 떨어지면 주워 먹다가 남은 것은 끼미풀에 꿰어 목걸이처럼 만들어 목에 걸고 다니면서 하나씩 따서 먹었다

아이스케키나 엿은 비닐 포대와 바꿔 먹었다. 껌은 돈으로밖에 살 수 없어서 매우 귀했다. 한번 사서 씹으면 2-3일은 씹는다. 잘 때 벽에 붙여놓고 아침에 일어나서 또 씹는다. 어떤 때는 껌을 씹다가 그냥 잠들어 버려 일어나 보면 머리에 붙어서 골치 아팠다. 결국 그 부분만 가위로 자르고 나가면 껌 씹은 채로 잤다는 걸 누구나 다 안다. 다들 한두 번은 경험해 본 일이다. 껌 대신에 삐삐풀을 뜯어서 계속 씹으면 껌처럼 된다. 일명 '삐삐껌'이다.

낮에 실컷 놀다 지쳐서 풀밭에 누워 있으면 나비들이 날아와 내 위를 빙빙 돌면서 놀자고 한다. 저리 가라고 몇 번 헛발질하다가 잠이 든다. 꿈결에 어디선가 날 부르는 소리가 들린다. 눈을 떠보면 엄마가 저녁 먹으라고 나를 부르고 있다. "안 먹어!" 하고 버티고 놀고 있으면 "빨리 와라! 고기 반찬이다."라고 한다. 나는 말이 떨어지기가 무섭게 쏜살같이 달려간다.

'고기 반찬이면 진즉 말을 해야지.' 그나마 우리 엄마는 욕을 안 하는 편이었다. 다른 집 엄마들은 한 번 불러서 안 오면 별 희한한 욕을 다 한다.

"야, 이 오살헐놈아! 때가 되면 후딱 와서 처먹지 먼 지랄허고 댕기냐? 에라! 이 호랭이 물어갈 놈아! 에미에비가 빽다구가 휘어지게 디지게 일허고 있으면 산에 가서 나무나 히오지. 이 속창알머리가 없는 놈아! 거기서 뻐대고 놀고 자빠졌냐? 이 썩을놈아!"

집으로 가면서 동네 쪽을 보면 노랗게 물든 하늘 아래 집집마다 굴뚝에서 연기가 나고 있었다. 지금 생각해 보면 내가 본 것 중에 가장 아름다운 풍경이다.

아침마다 동네 앞에 모두 모여서 줄서서 학교에 가는데 가을이 되면 신작로 옆으로 코스모스가 쫙 피어 있었다. 꽃잎으로 장난치면서 학교 가던 때가 지금도 가끔 생각이 난다.

폭설이 내린 날인데 학교 끝나고 정신없이 놀다가 동네애들은 모여서 다 가고 나 혼자만 남았다. 할 수 없이 혼자 가다가 면사무소 앞에서 아버지를 만났다. 학교에서 집까지는 걸어서 한 시간 정도다. 때마침 귀한 택시가 왔다. 아버지는 싫다는 나를 억지로 택시에 태워 보냈다. 이렇게 눈이 쌓이고 추운데 혼자 보내는 게 안쓰러웠던 모양이다.

10분 정도 가다가 차가 미끄러지면서 논바닥으로 굴러 떨어졌다. 정신을 차려 보니 차바퀴가 하늘을 향해 있었다. 운전수는 피투성이가 된 채 아직 정신을 못 차리고 있었다. 희한하게 나는 상처 하나 없었다. 나는 너무 무서워서 빨리 이곳을 벗어나고 싶었다. 깨진 창문을 밀고 나오려고 하는

데 이 무슨 운명의 장난인가. 피투성이가 된 운전수 얼굴 바로 옆에 50원짜리 동전 하나가 떨어져 있는 것이 눈에 들어왔다. 통일벼인가 벼이삭 모양의 동전이었다. 그 순간부터 나는 고민하기 시작했다. 빨리 그냥 떠날까, 저 50원짜리 동전을 가지고 갈까. 망설이다가 결국 동전을 주워 들고 죽을 똥 살똥 뛰었다. 동네가 보이자 조금 안심이 됐다.

일단 가게로 가서 이브 껌인가 셀레민트 껌인가를 한 통 사서 전부 입에 넣고 씹는데 얼마나 달고 맛있는지⋯. 집에도 안 가고 계속 혼자 씹으면서 즐기고 있었다. 나중에는 턱이 아플 정도였다. 단물이 다 빠지고 나자 버리기는 아깝고 대문 옆에 붙여두었다가 내일 또 씹어야지 하면서 집 근처까지 왔는데 동네 사람들이 길에 나와 웅성웅성했다. 택시 교통사고가 났는데 꼬마애 승객이 없어졌다는 것이다. 순간 나는 50원 훔친 게 들킬까 봐 겁이 덜컥 났다. 그때부터 나는 불안에 떨기 시작했다.

저녁에 아버지가 와서 "너, 사고 안 났냐?" 하고 물었다.

"아니, 나는 잘 왔어. 봐봐, 상처 하나도 없어."

그렇게 어영부영 넘기고 일주일 정도 발발 떨며 지냈다. 껌의 단맛도 도둑질한 쓴맛도 그때 제대로 느꼈다. 그 이후 죽어도 다시는 도둑질은 안 하겠다고 맹세했다. 그래서 지금도 사진 찍을 때도 찍히는 사람 모르게 찍는 걸 아주 싫어한다.

겨울에는 공기총으로 참새나 비둘기 잡아서 구워 먹고 콩 속에 싸이나를 넣어서 구멍을 초로 덮어 뿌려두면 꿩들이 먹고 열댓 마리씩 죽어 있었다. 내장을 싹 긁어내서 고기는 먹고 꽁지 털은 집에 장식해 놓는다.

눈이 오면 대나무 반절로 쪼개서 스키 만들어 타고 저수지나 논에 물이 얼면 굵은 철사를 휘어서 나무발판에 달고 스케이트를 만들어 고무줄로 발에 묶어서 타고 놀았다. 창틀에 레일로 쓰는 쇠가 최고였는데 겨울만 되면 초등학교 창틀이 남아나질 않았다.

농사일이 시작되면 나는 막걸리 심부름 전문이다. 달리기를 잘했기 때문이다. 모내기를 하는데 나더러 막걸리 사오라 했다. 쏜살같이 달려가 주전자에 가득 채워오는데 맛이 궁금했다. 얼마나 맛있으면 어른들이 이렇게 좋아할까? 한 모금 두 모금 마셨는데 맛은 별로였다. 또 한 모금 두 모금 이렇게 계속 마시다 완전히 취해버렸다.

아버지가 출근하고 나면 집안일과 농사일은 다 엄마가 했다. 그때 누에를 키웠었는데 맨날 뽕 따다가 누에 밥 주는 게 일이었다. 누에 키울 때 정작 나는 밥을 제때에 먹어본 적이 없다. 마루에 대충 상 차려놓고 하지감자 쪄서 상포로 덮어 놓으면 각자 텃밭에서 고추, 오이, 가지 등을 따다가 고추장에 찍어 먹었다. 하지감자를 고추장에 찍어 먹는 맛은 지금도 잊을 수가 없다. 그 당시 누에 농사는 목돈이 들어오기 때문에 중요한 일이었다.

시골에서 아이들의 놀이는 자치기, 패치기, 전패치기, 쌈치기, 다마치기, 다방구살이, 못치기, 오징어살이, 땅뺏기, 다마뎅깡, 제기차기, 연날리기, 연싸움, 떡살이 등등이 있지만 아무래도 제일 재미있는 것은 불싸움 '쥐불놀이'였다. 음력 정월에 깡통에 작은 구멍을 뚫고 거기에 숯과 장작을 넣어서 빙빙 돌리면서 놀다가 밤이 되면 다른 동네와 싸우는데 살벌했다. 불깡통에 비닐 포대를 꽉 채운 다음 불을 붙이고 상대편 진영으로 들어가서 돌려버린다. 불에 녹은 비닐이 사방으로 튀면서 여기저기서 "앗 뜨거! 앗 뜨

거!" 하며 난리가 난다. 간댓기(대나무)에 쇠로 된 개줄을 달아 휘두르면서 싸운다. 그리고는 다음 날 아무 일 없었다는 듯이 다시 일상생활로 돌아간다. 그때는 왜 싸우는지도 몰랐다. 이기면 풍년이 든다는데 바로 옆동네라 같은 들판에서 같이 농사를 짓는데 어린 내가 생각해도 이상했다. 아무튼 이 불싸움 덕에 나는 싸움의 기초를 단단히 몸에 익혔다.

그때 동네에 전화, 텔레비전이 우리 집하고 또 한 집, 단 두 집밖에 없었다. 서울 간 자식들이 급한 일이 있으면 전화해서 바꿔달라고 부탁한다. 그럼 난 숨가쁘게 뛰어가서 "정읍 양반! 서울에 있는 둘째아들한티 전화 왔소. 빨리 오쇼. 서울은 통화료 비싼 게." 하고 외쳤다. 명절이 가까워지면 하루에 열 번 넘게 뛰어다녔다. 그 덕분인지 나는 달리기를 아주 잘한다.

텔레비전은 다른 한 집은 안 보여주기 때문에 프로레슬링 중계하는 날은 모두 우리 집으로 모였다. 여건부, 천기덕, 이왕표, 이노끼, 자이안트 바바…. 마지막에 김일이 박치기로 마무리하면 온동네가 시끌벅적했다.

권투는 일본선수 구시켄 요코한테 한국 선수가 지는 걸 보고 내가 세계 챔피언이 되겠다고 마음먹고 그때부터 동네애들을 패기 시작했다. 하도 패니까 아버지가 애들 안 다치게 비닐로 된 연습용 큰 글로브를 사줬다. 그때부터 나도 맞을 수 있다는 불안감이 사라졌다. 큰 글로브로 얼굴을 가리고 접근해서 원투 꽂으면 그냥 코피 터지고 내가 이긴다. 거리를 좁혀가며 때릴 찬스를 엿보는데 점점 쾌감을 느끼기 시작했다.

동네 안에 작은 도랑이 있었는데 다른 애들이 송사리 잡으며 놀고 있으면 나는 위쪽에서 오줌을 싸곤 했다. 애들이 모여서 꽃이 예쁘다고 보고 있으면 "이쁘긴 뭐가 이뻐!" 하면서 꽃에 오줌을 누었다. 어느 날은 재수가

없어서인지 꽃 뒤에서 벌이 날아와 내 고추를 쏴버렸다. 얼마나 아픈지 발을 동동 굴렀다. 한참 지나자 깜짝 놀랄 정도로 부어올랐다. 겁이 나서 엄마한테 뛰어갔다.

"엄마! 큰일 나버렸네."

"왜 그냐? 바뻐죽겠는디."

"이런 쌍놈의 벌이 내 고추를 쏴버렸당게."

엄마는 말없이 장독대로 가서 된장 한 주먹을 퍼다가 호박잎에 철퍼덕 발라서 내 고추에 덮고 끼미풀로 묶어주었다. 바지를 입으면 너무 아파서 그냥 벗은 상태로 걸어다녔다. 어른들이 고추에 왜 호박잎은 달고 다니냐고 놀리는데 진짜 창피했다.

초등학교 때 읍내에서 주최하는 소년수영대회가 있었는데 우리 학교에서 내가 선발되어 출전했다. 나는 2코스에서 출발했다. 코스와 코스 사이를 모심을 때 간격 맞추는 노끈으로 구분해 놨는데 잘 가다 똑바로 못 가고 점점 옆으로 가다가 손목이 노끈에 묶여 버렸다. 두번째 경기에 다시 출전했는데 1등이었다. 다음 경기도 1등. 마지막 결승전이다. 그때 참가한 애들거의 다가 수영복이 없어서 면으로 된 오각 팬티를 입고 있었다. 결승전이라 1등 하려고 출발신호와 함께 미리부터 뛰어들었는데 뭔가 시원한 느낌이 들었다. 수면 위로 올라오면서 제대로 상황 판단이 되었다. 팬티가 벗겨진 것이다. 동네 연못 같았으면 그냥 가도 되는데 읍내 넓은 개울가라 구경꾼이 많이 있었다. 할 수 없이 다시 잠수해서 팬티를 찾아 입고 출발했는데 4등을 했다. 나중에 학교로 돌아오면서 인솔자 선생님이 물었다.

"너, 아까 물속에서 뭐했냐? 고기 잡았냐?"

"아뇨. 팬티 잃어버려서 팬티 찾았어요."라고 하면 분명히 학교 와서 놀림감이 될 것 같아서 그냥 "다리에 쥐가 났었어요."라고 대답했다

일 년에 한 번인가 학교에서 변검사를 했다. 비닐 봉투를 나눠주면서 10원짜리 동전만 하게 넣어 오라고 그렇게 설명을 해도 한 주먹씩 넣어오는 애들이 꼭 몇 명 있었다. 비닐 봉투를 불로 녹여서 붙이는데 변이 너무 많아서 비닐이 안 붙는다. 교실이 변 냄새로 진동을 하고 난리가 난다.

며칠 지나면 검사 결과가 나와 회충약을 나누어 주면서 회충 몇 마리 나왔나 세어 오라고 한다. 재래식이라 화장실에서 안 싸고 마당이나 길에서 싸고 막대기를 허적거려 회충을 찾아낸다. 그리고 놔두면 똥개들이 와서 깨끗이 먹어치운다.

머리나 내의에 이가 많아서 학교에서 손으로 압축하는 분무기로 살충제를 몸에 뿌려주었다. 신문지 깔고 참빗으로 머리를 빗으면 이가 뚝뚝 떨어졌다. 그러면 손톱으로 톡톡 눌러 죽였다. 여름에는 학교 주변에 있는 나무에서 송충이 10마리 정도 잡아서 보여주면 연필 한 자루를 줬다.

어린 우리에게도 유일한 현금수입원이 있었다. 개구리 잡아서 몸통 떼어내고 다리만 50마리 정도 철사에 끼워 간판도 자격증도 없이 할아버지 혼자 하는 한약방에 가져가면 몇 십 원 정도는 받았다.

5학년 때 나는 1분단장이었는데 다른 곳에서 전학 온 친구가 반장이 되었다. 얼굴도 하얗고 잘생겼다. 말도 서울말 쓰고 키도 나보다 머리 하나는 더 있었다. 반친구들이 다 그놈한테 갔다. 이대로 있으면 안 되겠다 싶어서 저놈을 잡아야지 했는데 100퍼센트 이길 자신은 없었다. 그러던 어느 날

학교에 무슨 행사가 있어서 2층에 있는 책상을 1층으로 옮기다가 내가 일부러 책상을 그 친구 어깨에 부딪쳤다.

"애! 조심해야지."

아주 부드러운 서울말투였다.

"어, 이 X끼! 서울말 쓰네. 니가 비켜가면 되잖아!"

잘됐다 싶었다. 주변에 보는 애들도 많고 여기서 이기면 된다. 그리고 계단 맨 위쪽으로 올라가서 다른 애가 들고 있던 의자를 빼앗아 일부러 안 맞게 그 친구가 있는 곳으로 던졌다. 그 친구는 깜짝 놀라며 약간 기가 죽는 것 같았다. '이때다!' 하고 계단을 내려오다가 중간쯤에 몸을 날려 목을 차 버렸다. 그리고 올라타서 코피가 날 때까지 때렸다.

"서울놈이 까불고 있어?" 하고 운동장으로 나왔는데 한참 뒤 어른같이 덩치가 큰 여자애가 내 앞에 불쑥 나타났다. 여선생님보다 젖가슴이 더 컸다. 하얀 얼굴에 예뻤다.

"니가 내 동생 때렸니?"

6학년에 다니는 누나가 있었던 모양이다. 조금 망설였지만 척 보니 발로 나를 찰 것 같아서 나도 힘껏 차버렸다. "딱!" 하는 소리가 나는 순간 서 있을 수 없을 정도로 심한 통증을 느꼈다. 온몸에 힘이 쫙 빠져 움직이지도 못하고 가만히 서 있었다. 종아리뼈끼리 부딪친 모양이었다. 더 이상 못 참고 쓰러지려는 순간 그 여자애가 먼저 울면서 털썩 주저앉았다.

"서울년이 까불고 있어!"

이로써 모든 것이 예전으로 다시 되돌아갔다.

여름방학이 끝날 때쯤이면 물에 빠져죽은 애들이 꼭 한두 명씩 있었다. 동네에 방죽(작은 저수지)이 있는데 수심이 깊다. 방죽 바로 옆에 큰 뽕나무가 서 있다. 애들은 거기에 열린 오도개(오디)를 따먹으려고 올라간다. 물 쪽으로 뻗은 나뭇가지에 큰 오도개가 달려 있어서 그걸 따먹으려다 물에 떨어져 허우적거리고 있으면 내가 뛰어들어 건져올렸다. 여기서만 5번 정도 구해줬다.

물론 나도 물에 빠져 죽을 뻔한 적이 있다. 대개는 숨이 막히고 물 몇 모금 마시고 그러면 누군가가 와서 건져줬는데 한 번은 진짜 죽다 살아났다. 한 친구가 허우적거리고 있길래 나는 사정없이 물로 뛰어들었다. 그런데 덩치도 나보다 큰 놈이 내 팔다리를 잡고 놓아주질 않았다. 물에 빠진 사람은 지푸라기만 잡는 게 아니다. 그렇게 얽혀서 허우적대다가 물속으로 잠기면서 점점 숨이 막히고 코로 물이 들어왔다. 잠겼다 떠오르기를 서너 번 했다. 한참을 괴로워하다가 갑자기 편안해지면서 기분이 좋아졌다. 하늘에 온통 연꽃이 피어 있었다. 그러다가 지금까지 살아온 날들이 영화 필름처럼 차례대로 지나갔다. 그러면서 차츰 아래로 가라앉았는데 등에 뭔가가 걸리면서 정신이 들었다. 그 친구가 정신을 잃자 내 손발이 풀린 것이다. 나는 그 친구를 어깨에 메고 바닥을 긁기 시작했다. 정신없이 긁고 있는데 갑자기 눈앞이 훤해졌다.

'휴. 살았다!'

나중에 살펴보니 나오는 방향을 참 잘 잡았다. 반대쪽으로 긁었으면 깊은 데로 빠져 곧바로 죽었을텐데…. 손톱이 다 까져서 매우 아팠다. 뭍에 오르니 풀을 뜯어 먹고 있던 우리 집 소가 나를 쳐다보고 긴 혓바닥으로 자

기 콧구멍을 핥았다.

이 소는 내가 키우는 소다. 이때만 해도 소가 논 갈고 밭 갈고 해서 시골에선 아주 귀한 일꾼이었다. 날마다 깔(꼴) 베어다 먹이고 등에 타고 돌아다니고 가끔 뿔을 잡고 싸우며 괴롭히기도 했다. 겨울에는 작두로 말린 고구마 넝쿨이나 짚을 썰어 소여물을 끓여서 먹였다.

장마가 시작되면 매일 아침마다 아버지가 논에 가서 물꼬를 보고 오라고 했다. 그러면 논에 나가 물꼬 높이를 조절하고 돌아온다. 아버지가 나중에 논에 나갔다 와서 왜 물꼬를 안 보고 왔냐고 뭐라고 했다. '이상하다. 분명히 했는데….' 다음 날은 물꼬를 보고 나서 숨어서 지켜보았다. 좀 지나자 옆동네 같은 학년 애가 오더니 자기네 논에 물을 빼기 위해 다시 물꼬를 조절하는 게 아닌가. 잡아서 족치려고 하는데 저쪽에서 그 애 아버지가 오고 있는 게 보여서 그냥 집으로 돌아왔다.

다음 날 학교에 도착하자마자 그 친구를 불러내 체중을 실어서 원투 꽂아버렸다. 그런데도 이 멍청한 친구는 매일 그 일을 반복했다. 그 친구는 당연히 장마기간 내내 나한테 맞았다.

조고정신

69년간 이 역땅일본에서도 우리 말을 지키자고 목숨 걸고 학교를 지켜 와주신 선래들의 그 뜻을 이어 오늘은 우리가 우리 말을 지켜나가가

조선학교
2018-

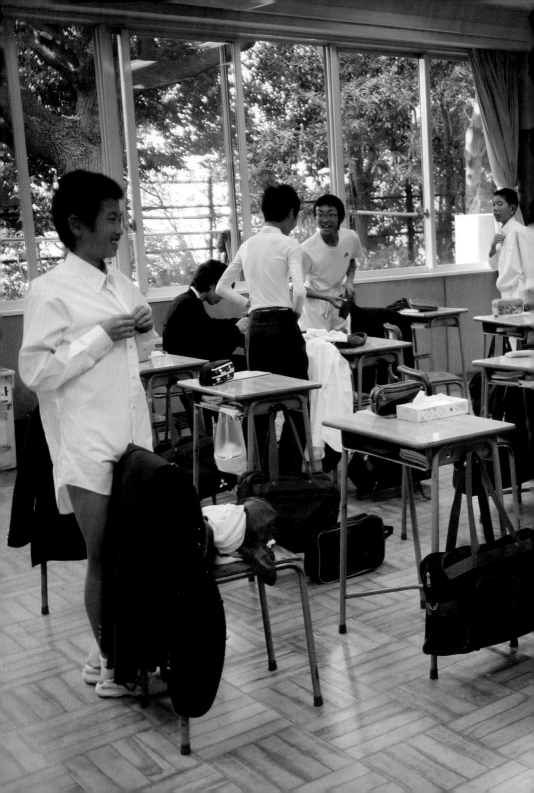

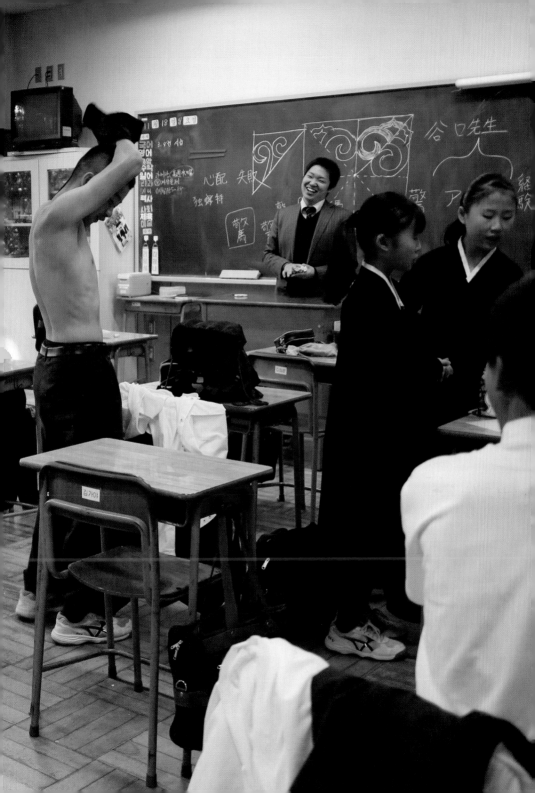

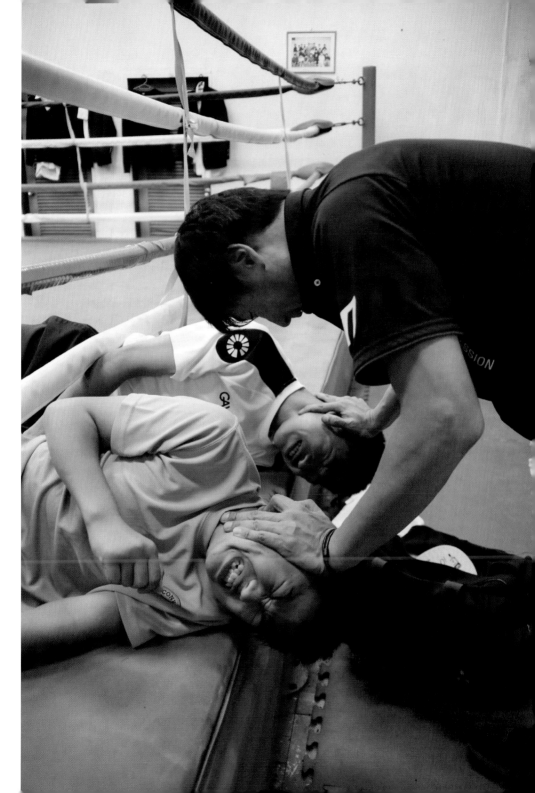

유전 탐사
2014-

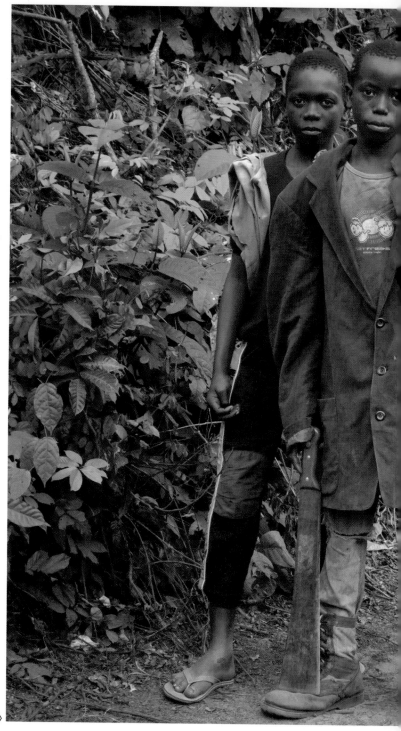

〈콩고〉

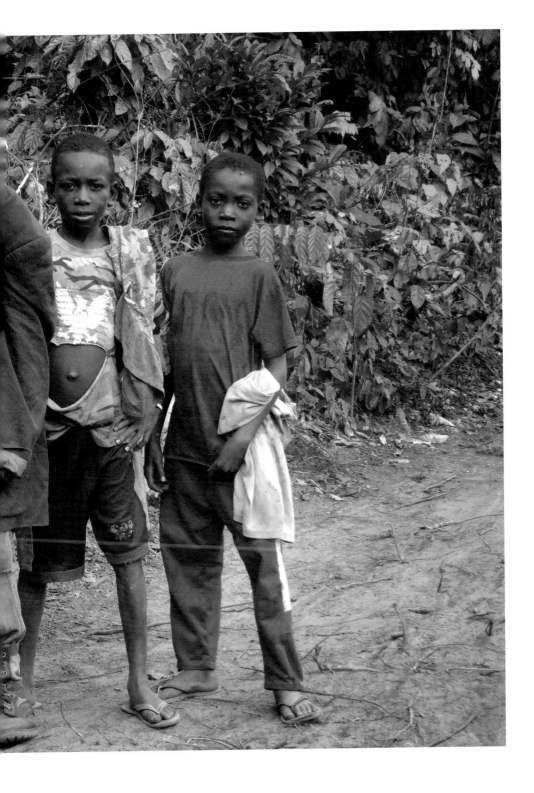

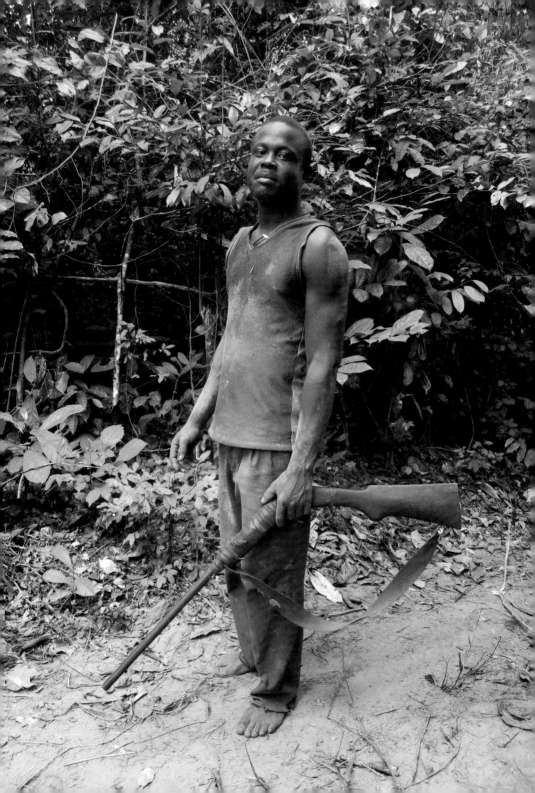

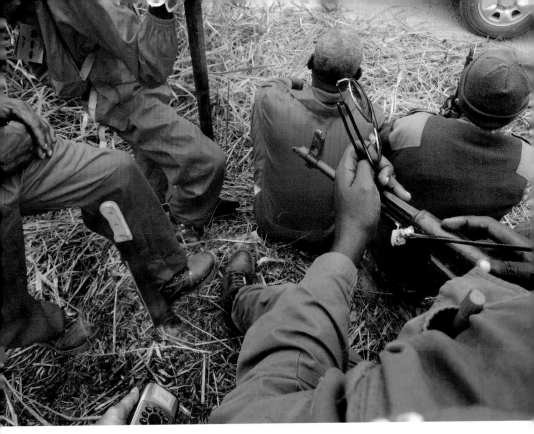

콩고〉

〈콩고〉

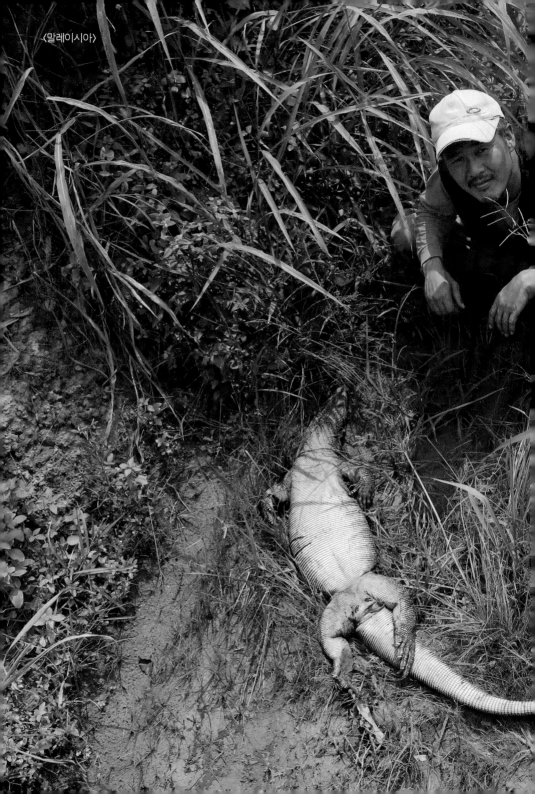

〈말레이시아〉

〈말레이시아〉

5. 꽃은 봄에만 피지 않는다

일본은 아르바이트 천국이다. 별의별 알바를 다해 봤다. 본업이 사진이 므로 나는 기왕이면 사진도 찍으면서 할 수 있는 일을 선호했다.

세탁공장에는 필리핀, 네팔 이주노동자들이 많이 있었는데 17살 된 놈 이 젊은 여자들은 다 건드리고 다녔다. 이놈은 나만 보면 살살 피해 다닌 다. 공장이 꽤 크고 이불이나 타월 같은 게 산더미처럼 쌓여 있어서 한눈에 다 들어오지 않는다. 한번은 공장을 돌아보며 납품할 물건을 체크하는데 쌓아놓은 이불더미가 움직이고 있었다. 나는 '이상하다. 고양이가 새끼 났 나?' 하고 파헤쳐 봤다. 갑자기 여자 다리가 불쑥 튀어나왔다. 깜작 놀라서 이불더미를 걷어내자 이놈이 또 그 짓을 하고 있었다. 그 뒤로도 여러 번 나한테 걸렸다. "포경 수술도 안한 놈이!" 하면서 이불용 큰 가위로 싹뚝 잘라 버린다고 들이대면 기겁을 하고 바지를 추켜올리면서 줄행랑친다.

하루에 8톤 트럭 10차 정도 세탁하는데 침대 시트부터 호텔 주방에서 쓰는 행주, 가끔은 여자들 팬티까지 다 빤다. 나는 집채만 한 세탁기에 세 탁물을 집어넣는 작업과 건조 끝나면 건조기 청소하는 담당이다. 건조기

밑에 있는 뚜껑을 열면 동전과 반지 같은 게 종종 나온다. 건조기 8대를 청소하고 나면 주머니가 묵직해진다. 어떤 때는 월급보다 많을 때도 있다.

사우나 안에서 입는 가운을 기계에 넣고 있으면 필리핀 여자들이 커피를 사들고 온다. 세탁 시작한 지 50분이면 건조돼서 위에서 떨어지는데 그 시간을 알려 달라는 것이다. 왜냐하면 사우나 안에서 입는 가운에서는 돈이 꽤 나오기 때문이다. 기계 조작은 나밖에 못한다. 다른 사람들은 글을 못 읽기 때문에 사장이 특별 지시를 했다. 기계 조작을 잘못해서 몇 억짜리 기계가 박살이 난 적이 있단다. 그래서 세탁공장 안에서는 내가 대장이다. 미운 애들이 와서 부탁하면 일부러 순서를 바꿔서 떨어뜨리기도 한다.

일본에서 경험한 알바 중에 육체적으로 제일 힘들었던 것은 '니아게야'다. 각종 건축자재를 드럭에서 내려 각 방에까지 옮기는 일이다. 힘은 들어도 시간당 단가가 세다. 하루에 두세 현장하는데 한 현장에 15,000엔씩 받았다. 나한테 딱 맞는 일이었다. 3개월 정도 일하다가 현장에서 중국인들이 도구를 훔쳐 달아나는 바람에 외국인 출입금지 구역이 되었다.

봄이 오면 후지산 바로 아래에 있는 오차 밭에 가서 일을 했다. 편의점 가려면 차로 30분 정도 가야 된다. 여기서 두 달 정도 갇혀 사는데 처음 한 달은 밭에서 일하고 두 달째부터는 오차 공장에서 12시간씩 2교대로 일한다. 여러 공정이 있어서 돌아가면서 한다. 오차가 완성되면 기계에서 떨어지는데 한 번에 30킬로씩 20초 간격으로 계속 나온다. 이것을 묶어서 팔렛트 위에 쌓아놓으면 지게차가 떠가는데 다른 친구들은 따라가지 못하고 계속 밀려서 결국 기계가 멈춰서 버린다. 그러면 사장이 나한테 부탁을 한다. 하루에 5,000엔씩 더 줄테니까 전담해 달라고. 돈 욕심에 하기는 하는

데 12시간 계속 30킬로씩 들고 나르다 보면 정말 힘들다. 오차 밭일 끝내고 집에 돌아오면 마오가 놀랄 정도로 체중이 많이 줄어들어 있다.

필리핀에 갔을 때다. 사진 찍으러 다니다 저녁에 생맥주 몇 잔 하고 방으로 왔는데 술이 모자라는 것 같아서 몇 병 더 마셨다. 나는 술을 마시면 심장이 빨리 뛴다. "쿵쿵쿵!" 맥박 소리가 머리까지 울려서 다 들린다. 아주 취하면 그냥 잠이 들기 때문에 술을 더 사오려고 일어났는데 갑자기 조용해졌다. 이상하다 하면서 살펴보았더니 심장이 안 뛰고 있었다. 이렇게 죽는구나 싶었다. 놀라 오른손으로 가슴을 때리기 시작했다. 다행히 잠시 후 다시 시끄러워졌다. "쿵쿵쿵!" 얼마나 세게 쳤던지 다음 날 가슴에 시퍼런 멍이 들어 있었다.

파견회사를 통해서 노가다 가면 일 잘한다고 다음 날부터 직접 계약하자고 한다. 고마운 일이지만 시간에 구속받기 싫어서 거절한다. 참 안타까운 일이다. 노가다 판에 가면 스카웃을 당하는데 정작 하고 싶은 사진 일은 사진계에서 외면당한다.

이렇게 힘든 시간을 보냈지만 작품이 늘어나는 걸 보면 흐뭇했다. 작은 전시회도 몇 번 하면서 조금씩 반응이 있었지만 잡지나 출판사나 큰 갤러리에서는 관심은 있다고 하지만 내가 무서운 사람인줄 알고 피한다. '본인이 야쿠자니까 저런 사진을 찍을 수 있었겠지. 야쿠자 아니면 못 찍는다'라고 자기들 맘대로 단정한다. '이 사람이 이걸 찍기 위해 얼마나 오랜 시간을 투자해 많은 노력을 했을까'라는 생각은 아예 안 한다. 자기들한테 머리

조아리며 살살거리는 사진가 아니면 아주 유명한 작가들만 상대한다. 새로운 작가를 발굴하려는 생각은 아예 안 하는 것 같다.

나는 하나의 시리즈가 완성되면 편집해서 더미북을 만든다. 형식 같은 것에 구애받지 않고 그냥 내가 좋아하는 단편영화 만든다는 생각으로 한다. 손재주가 있는 편이어서 제일 싼 양면 프린트 용지에 프린트한 걸 묶어 제책한다. 그렇게 만든 포트폴리오가 한 10권 정도 됐을 때였다. 어느 전시장에 갔는데 잘 아는 사람이 갤러리 오너를 소개해줬다. 젠(ZEN) 포토갤러리의 마크 피아손이다. 영국 사람인데 본업은 증권 하는 사람이다. 엄청난 부자다. 원래는 사진 컬렉터인데 지금은 젠 포토갤러리, 케이스 출판사(CASE Publishing), 포토 웹사이트 샤샤샤(shashasha) 등을 운영하고 있다. 자기가 수집한 오리지널 프린트로 사진박물관을 만들려고 준비중이라고 한다.

첫 만남이었는데 나한테 명함이 없어 어리둥절하고 있는데 마크가 "당신은 어떤 사진을 찍습니까?"라고 물었다. 그때 마침 가방 안에 〈신주쿠 미아〉 더미북이 있어서 꺼내 보여줬다. 5페이지 정도 넘기더니 "이거, 내가 출판해도 됩니까?"라고 물었다. 그리고 끝까지 다 보고 나더니 3일 뒤에 다시 만나자고 했다. 헤어질 때 "다른 작품도 있으면 가지고 오세요."라고 하였다.

집으로 돌아오는데 기분이 좋았다. '역시 유럽 사람이라 다르구나, 자기가 좋다고 생각하면 바로 결정하는데 일본 사람들은 좋기는 한데 어쩌구저쩌구….' 나중에 문제가 생기면 책임지기 싫은지 대개는 생각해 보자고 한다. 생각해 보겠다는 것은 백 퍼센트 거절이다.

3일 뒤에 무거운 가방을 끌고 가서 만났는데 그는 그 자리에서 4권 출판을 결정했다. 사진집 『청춘길일』 『너는 저쪽 나는 이쪽』 『오뚜기가 넘어지다』 『신주쿠 미아』 순으로 출간 순서를 정했다.

몇 달 후 『청춘길일』 책이 나왔다. 제일 먼저 반응을 보인 곳은 뉴욕 타임스 인터넷 신문으로 인터뷰 기사를 냈다. 그리고 프랑스, 독일 등이었다. 일본에서는 젊은 층이 좋아했다. 이렇게 조금씩 인지도가 오르고 다음 책도 나오고 하면서 가뭄에 콩 나듯이 강의 부탁을 받았다. 나는 학생들한 테 인기가 많은 편이지만 교직원들한테는 참으로 불편한 존재였다. 그들은 내가 학생들 질문에 적당히 대답하면 되는데 너무 솔직하게 얘기한다는 것이 불만이다. 수업이 끝날 무렵 한 여학생이 "저는 19살인데요. 선생님은 19살 때 뭐에 제일 관심 있었어요?"라고 물었다. "나는 그때 여자들 가슴에 미쳐 있었다. 지금은 엉덩이에서 다리로 이어지는 선에 관심이 있지." 뭐 이런 식이니 염려할 만도 하다. 그리고 수업 끝나고 학생들과 술 마시러 가면 여학생이 테이블 밑으로 다리 뻗어서 나를 건드리고 그런다. 며칠 지나면 학교 측으로부터 내년부터 이 수업은 없어진다는 연락이 온다.

어느 날 파리에 있는 갤러리 오너한테서 왕복 항공비에 호텔 숙박비까지 다 제공하고 프린트도 살 테니 자기 갤러리에서 전시를 하자는 연락이 왔다. 만나면 '그렇지, 올 것이 왔다. 도대체 어디에 숨어 있다가 인자 나타났냐?'고 뺨을 한 대 후려치고 싶을 정도로 반가웠다.

성황리에 파리 전시 오픈행사를 마치고 난 며칠 뒤에 갤러리 오너 루이지와 나한테는 어울리지도 않는 와인을 마시면서 얘기하다가 갑자기 "양

상은 보통 때 주로 무슨 일을 하냐?"고 물었다. 대부분 노가다 하고 가끔 사진일을 한다고 하자 루이지가 자기 일을 좀 도와달라고 했다. 무슨 일이냐고 물었더니 유전을 찾는 일이라 했다. '아이고, 이쁜 놈이 이쁜 짓만 골라서 하네.' 나는 바로 오케이하고 다음 날부터 떠날 준비를 하기 시작했다. 그리고 일주일 뒤 출발했다. 공항에 나가서야 어디로 가냐고 물어봤다.

"We go Congo." 내가 영어를 못하기 때문에 이런 식으로 말한다.

'콩고! 아프리카! 어~메, 땡잡았네. 이 친구가 복덩이구만.'

콩고 공항에 도착했는데 진짜 개판이었다. 입국심사, 짐 찾는 곳, 세관 통과하는데 돈을 찔러주지 않으면 사람이 나왔다가 다시 들어가 버린다. 아무도 없는 곳에서 기다리고 있으면 한참 있다 나와서 돈을 요구한다. 그렇게 해서 겨우 공항을 빠져나왔다.

2층 건물에 풀장이 딸려 있는 최고급 호텔이라는데 묵었는데 뭔가 엉성했다. 수영하고 객실로 돌아와 맥주를 마시고 있는데 여자 2명이 들이닥쳤다. 그리고 연애하고 돈 달라고 한다. 얼굴은 어린데 가슴이 축 처져 있었다. 오줌도 서서 싸고 엉덩이에 뭐가 막 나 있고 진짜 더러웠다.

호텔에서 이틀 쉬고 트럭을 타고 정글로 들어갔다. 정글에 베이스캠프를 치고 곧바로 일을 시작했다. 한 팀이 현지인 4명, 팀장 1명, 모두 5명으로 4팀인데 팀장인 나는 처음에 영어를 잘 몰라서 힘들었다. 둘째 날부터 현지인들에게 한국말이나 일본말을 가르쳐주고 나자 아주 편해졌다. "왼쪽, 오른쪽, 똑바로, 여기, 땅 파!" 이 말만 외우면 일하는 데는 아무 지장이 없었다. 기본적으로 더운 곳에 사는 사람들은 오후에는 일을 잘 안 하는 것 같았다. 하루에 샘플 20개 정도를 채취하는데 우리 팀이 제일 빨랐다. 사탕

과 채찍을 잘 써서다. 지쳐서 더 이상 못 걷겠다고 앉아버리면 배낭에서 사탕을 꺼내주면 다시 벌떡 일어나 걷기 시작한다. 그 더운 날씨에 입이 마르고 단내가 나는데도 좋다고 사탕을 빨면서 룰루랄라 걷고 있는 모습을 보면 내 어릴 적 생각이 났다. 하루 일이 끝나고 해산할 때 가족이 몇 명이냐고 묻고 가족 수만큼 사탕을 나눠주었다. 그런데 다음 날부터 점점 가족 수가 늘어났다. 어떤 사람은 일주일 만에 아이가 5명이나 늘어났다. 그는 말하면서 자기도 웃겼는지 씨익 웃었다.

오전에 20개 샘플을 끝내 버리고 오후에는 사진 찍으면서 악어 새끼나 큰 도마뱀, 쥐 등을 잡아서 맥주와 함께 안주로 먹는다. 다른 팀들은 녹초가 돼서 돌아오는데 우린 술에 떡이 되어 있다. 다른 팀 현지인들이 우리 팀에 들어오고 싶어 하지만 우리 팀원들이 내 옆에 딱 붙어 있어서 안 된다. 그 대신 일할 때는 막 몰아붙인다. 워낙 길이 험해서 멀리 돌아가야 한다면 티격태격하다가 직선거리가 훨씬 짧기 때문에 내가 먼저 가버린다. 그러면 팀원들도 어쩔 수 없이 따라온다. 결국 그만큼 일이 빨리 끝난다.

도로포장이 안 돼 있어서 차가 달리면 먼지 때문에 앞이 안 보일 정도다. 꼬마들은 차가 지나갈 때마다 그 흙먼지를 뒤집어쓰면서 죽어라 뒤를 쫓아온다. 아마 자기들도 언젠가는 차를 타겠다는 꿈을 키우면서 저렇게 해맑은 표정으로 열심히 뛰어오는 것 같았다.

프로젝트가 끝나고 철수할 때 나는 작업복부터 양말 팬티까지 싸움 안 나게 가위 바위 보로 정해서 팀원들에게 전부 나눠주고 왔다.

루이지는 지질학자인데 아버지 대부터 이 일을 시작했다고 한다. 정부로부터 의뢰를 받아서 한다. 예를 들면 한국정부로부터 전라북도 지역을

조사해 달라는 의뢰를 받으면 전라북도를 사방 300미터 간격으로 나누어 GPS에 입력하고 각 팀장이 그 GPS 들고 그곳에 가서 토양 샘플을 채취해서 미국에 있는 연구기관으로 보낸다. 유전 개발의 제일 첫 단계의 일이다.

한 프로젝트가 끝나면 태국 푸켓에 있는 루이지의 별장에서 1주일 동안 팀장들만의 휴양이 있다. 매일 밤 먹고 마시고 각자 여자들 데리고 와서 대마초 피워가면서 즐긴다. 룰은 오직 하나, 매일 밤 다른 여자를 데려오는 것이다.

유전 찾는 일은 나한테는 최고의 알바다. 돈도 벌고 사진도 찍고 재미있어 일석삼조다. 지금까지 간 곳은 말레이시아, 부르네이, 튜니지아, 인도네시아, 콩고 등이다. 이렇게 한 번 갔다 오면 밀린 방세 내고 생활에 조금 여유가 생긴다.

도쿄에서 사진하는 친구들을 자주 만나 마신다. 나한테 한국사진계에 대해서 물어보는데 아는 게 하나도 없다. 생각해 보니 전시도 한 번 안 했다. 한국 사람인데 그래도 전시는 한 번 해야 될 거 같아서 여기저기 공모전에 냈는데 다 떨어졌다. 돈이 없어서 내 돈을 내고는 전시를 할 수가 없었다. 한국에서의 전시는 일단 접고 여기서 열심히 하자 마음먹고 월세 낼 돈만 있으면 사진 찍고 더미북을 만들고 하다 보니까 30권 정도가 됐다. 그럴 즈음에 드디어 『신주쿠 미아』가 출판되었다.

파리에 있는 루이지가 지난번과 같은 조건으로 전시하자는 연락을 해와서 곧바로 파리로 날아갔다. 프랑스와 독일에 방송되는 방송국에서 갤러리로 와서 인터뷰를 하는데 첫번째 질문이 "돈 빌려주고 못 받을 경우

한국 건달과 일본 야쿠자 어느 쪽에 부탁하면 더 빨리 받아내냐?"고 물었다. 나는 그런 일은 한국 양아치가 제일 빠르다고 대답했다.

그 뒤 여러 잡지와 인터뷰하고 일본으로 돌아왔다. 며칠 뒤 우연히 록폰기에 있는 젠(ZEN) 포토갤러리에 들렀는데 프랑스인 5명이 들어왔다. 일본 여행을 왔는데 아르떼(ARTE) 방송을 보고 내 책을 구하러 왔다고 한다. 갤러리 직원이 내가 작가라고 하자 놀라면서 좋아하는 모습을 보자 나도 기분이 좋았다. 책에 사인하면서 내가 텔레비전하고 실물하고 어느 쪽이 더 멋있냐고 묻자 실물이 백 번 났다고 했다. 뭘 좀 아는 친구들 같았다.

그때 즈음 아주 친한 누나 미연 작가가 한국에서 전시를 한다고 해서 "누나! 나도 한국서 전시하고 싶은데 한번 알아봐 달라."고 했다. 얼마 지나지 않아 서울의 갤러리 브레송 김남진 관장님을 소개시켜 줬다. 나중에 들은 얘기인데 김 관장님이 여기저기 소개했는데 다들 거절해서 당신 갤러리에서 하기로 결정했다고 한다.

내 첫 한국 전시는 〈청춘길일〉이다. 전시 DP가 막 끝날 때쯤 어떤 사진가 한 분이 오셨다. 김 관장님과 잘 아는 사이 같았다. 전시장을 한 바퀴 둘러보더니 밥 먹으러 가자고 해서 관장님과 몇 명이 따라갔다. 근데 술도 안 마시는 이분은 2차까지 따라와서 계산 다 해주고 헤어지는데 나를 부르더니 "힘들게 작업하는 것 같아서…"라면서 봉투를 내밀었다. 그리고 "기분 나빠 하지마!" 하고 가버렸다. 숙소에 와서 보니 50만 원이 들어있었다. 처음 보는 사람한테 이렇게 할 수 있을까. 고마웠다. 그때 내 숙소는 서울역 근처에 있는 찜질방이었다. 그 뒤 겨울에 다시 만났을 때는 추워 보인다며

자기가 입고 있던 옷을 벗어 주었다. 나는 살 수도 없는 좋은 옷이었다. 정말 따뜻했다. 4년간 겨울 동안 그 옷만 입고 다녔다. 지난겨울 산에서 곰하고 싸우다가 옷이 찢어져 버렸다. 테이프로 붙여서 입다가 그 형한테 사진 찍어서 보냈다. "옷 많이 있으니까 다음에 오면 연락해." 신미식 작가다.

전시가 시작됐는데 의외로 반응이 좋았다. 관장님이 여기저기 소개해준 덕이다. 제일 기억에 남는 일은 "10분 후에 생방송입니다." 하면서 어떤 여자가 내 얼굴에 화장을 해주는데 관장님이 옆에서 화장발 좋다고 날 놀린 일이다. 방송 끝나고 솔직히 기분이 좋았다.

전시기간 동안은 될 수 있으면 갤러리를 지키려고 했다. 멀리 제주도에서 오신 분도 계셨고, 그 외 지방에서도 많은 분들이 보러 왔다. 어떤 아저씨는 비싼 카메라 메고 들어와서 사진은 보지도 않고 "누구 알아? 나 그 사람 친군데." 한다. "모르겠는데요." 하면 "그 사람 모르면 사진작가가 아니네." 하면서 나가는 사람도 있었다.

한 젊은 친구가 들어와서 열심히 몇 바퀴 둘러보고 나를 힐끔힐끔 바라보고 있었다.

"안녕하세요. 제가 작가입니다. 뭐 궁금한 거 있으면 물어보세요." 하면서 그 청년 앞으로 갔다. 얼굴과 목까지 타투가 있었다.

"음악하세요?"

"저 작가님, 저는 사진 잘 모르는데요. 왜 이렇게 눈물이 나죠." 하면서 울기 시작했다.

"뭔가 말하고 싶은데 모르겠어요. 그냥 좋아요."

나는 그 청년의 어깨를 감싸며 "담배 한 대 피죠." 하고 밖으로 데리고

나왔다. 애기를 나누다 명함을 주면서 "하고 싶은 말이 생각나면 메일 주세요." 하고 헤어졌다.

어떤 어머니는 아들과 함께 와서 "우리 애가 고등학생인데 사진하고 싶다는데 어떻게 하면 좋아요?" 하고 물었다.

"하고 싶은 게 있다니 얼마나 좋아요. 하고 싶은 것도 모르고 그냥 공부만 하는 애들보다 훨씬 낫지 않나요. 걱정하지 마세요."라고 안심시켜 드렸다.

한 일주일쯤 지나자 친구들이 몰려왔다. 〈청춘길일〉의 주인공들이다. 자기 사진 앞에서 낄낄거리는 놈도 있다.

"야, 뭔 사진이 이러냐! 멋있는 풍경사진 같은 것은 없냐?"

"너 일본서 진짜 사진 공부했냐? 이런 거는 나도 찍겠다. 너 분명히 일본서 야쿠자 허고 있을 것이다."

여기저기서 별의별 소리가 다 들려왔다. 그래도 진짜 행복했다.

어느 날은 고향에서 어머니가 올라왔다.

"이것이 뭐시대여? 넘 부끄럽게…."

고양이 사진 앞에서는 "일본까지 가서 먼 귀앵이 새끼를 다 찍었다냐? 우리 동네에도 겁난디. 귀앵이 새끼들…."라고 하셨다.

비가 오는 날 대전으로 전학 갔을 때 짝이었던 밥식이가 전시장에 왔다. 이 친구도 다른 학교에서 사고 치고 전학 와서 맨 뒷자리에 둘이 같이 앉아 있던 친구다. 별명이 밥을 많이 먹어서 밥식이다. 졸업하고 사고가 나서 두개골이 깨졌다는 말은 들어서 알고 있었다. 그때 사귀던 여자 친구와 결혼했고 고생도 많이 했다. 지금은 잘살고 있어서 정말 다행이다. 전시장에서

애기하는데 다른 사람들이 계속 나를 찾으니까 술 한잔하려고 왔는데 자기가 시간 뺏으면 안 될 거 같다고 전시장 밖으로 나갔다. 바로 따라나갔는데 봉투를 건네주면서 자기는 간다고 했다. 몇 번을 만류했지만 "빨리 안에 들어가 봐. 너 기다리는 사람들 있잖아." 하면서 돌아섰다. 우산 쓰고 가는 밥식이의 뒷모습을 보니 마음이 짠했다.

'자식, 하필이면 오늘처럼 비 오는 날 와서 사람 마음을 흔들고 가냐.'

나 죽을 때까지 삼겹살 사주기로 한 호식이가 왔다. 고등학교 때 자전거를 끌고 가는 호식이와 내가 길에서 마주쳤다.

"왜 끌고 가냐 힘들게. 고장 났냐?"

"내 맘이여!"

"고장도 안 났고만 타고 가…."

"냅둬! 내 맘이여."

"왜 성질을 내냐. 너 멘스 허냐?"

그러자 옆에 있던 친구가

"야, 쟤 자전거 못 타!" 한다.

나는 더 이상 할 말이 없었다.

전시기간 동안 호식이는 자기 사무실 옆에 숙소를 잡아 줬는데 전시장에 와서 보고는 "왔다갔다 하기 불편하겠네." 하면서 전시장 근처에 숙소를 다시 잡아주고 갔다.

자전거도 못 타던 친구가 지금은 벤츠를 타고 다닌다.

"야! 갈 때는 타고 가라. 밀고 가지 말고. 하기사 발통이 4개라 괜찮겠다." 나는 지금도 호식이를 보면 옛일이 생각나 놀린다.

전시가 끝날 무렵 불쑥 전화 한 통이 왔다.

"풍뎅아! 너 혹시 일본서 사진 허냐?"

"어."

"야쿠자는 아니고? 글먼 맞고만. 아니, 아는 사람이 『청춘길일』 책 한 권 들고 와서 자꾸 친구 아니냐고 묻길래 내 친구놈들 중에 사진작가 할 놈이 없다, 일본서 야쿠자 하는 놈은 하나 있어도…. 그리고 책을 본게 아는 놈들이 있어서 혹시 너인가 싶어서…. 야! 이놈아! 전시를 허면 미리 연락을 해야지?"

정읍서 무식하기로 유명한 신함식이다. 내가 정읍서 전시할 때 고속도로 톨게이트에 "축 환영! 정읍 출신의 세계적인 사진작가 양승우"라고 큰 현수막을 걸어놓은 친구다. 그리고 저도 바쁜데 고향서 전시 한 번 해야 된다고 여기저기 돌아다녔다. 2019년 정읍시립미술관에서의 전시는 모두 그 친구가 애써준 덕분이다.

이 친구가 싸울 때는 주위에 있는 지팡이나 우산 막대기 같은 것은 물론 젓가락까지도 싹 다 치워야 한다. 그래야 꼼짝을 못한다. 안 그러면 죽도록 맞는다. 검도 사범이라 그가 손에 뭐라도 쥐고 있으면 무조건 도망쳐야 한다. 입으로는 "머리, 머리, 머리!" 하면서 배를 찔러버리고 "다리, 다리!" 하면서 머리를 때리는 기상천외한 재능의 소유자다.

어릴 적에 제발 나쁜 놈들과 어울리지 말고 좋은 친구들 하고 놀라고 하던 어머니 말씀이 생각난다. 나는 그 나쁜 놈들 찍어서 전시하고 책도 내고 사진가로 인정을 받았다. 한국에서 전시할 때마다 그 나쁜 놈들이 와서 도와준다. 나한테는 진짜 좋은 친구들이다. 나는 오래 살아야 한다. 친구들한

테 신세진 거 다 갚을 때까지 살아야 한다. 그전에는 절대 못 죽는다.

전시에 맞춰서 눈빛출판사에서 『청춘길일』(눈빛사진가선 27) 사진집이 나왔다. 문고본이지만 한국에서 첫 출판이었다. 출판사에서 인세를 받았는데 나중에 전시 끝나고 아내인 마오에게 봉투째 그대로 건네줬다. 사진가로서 처음 받아본 인세라 마오는 눈물을 글썽이며 잘 쓰겠다고 했다. 힘들었을 텐데 쓰라 해도 안 쓰고 오랫동안 고이 간직했다.

내 아내, 마오를 생각하면 마음이 쓰리고 에리다. 참 곱게 자란 앤데 나같이 잡초처럼 자란 사람을 만나서 고생이 많다. 마오의 아버지는 도쿄에 있는 모 유명 대학교 교수였다. 작년에 정년퇴임하고 고향인 규슈로 내려갔다. 처음 만났을 때는 양 상은 재미있다고 좋아하더니 몇 년 뒤 사귄다고 하자 복잡한 표정이 됐다. 나중에 결혼한다고 하자 장인어른은 벌떡 자리에서 일어나 머리를 숙이면서 내게 잘 부탁한다고 신신당부했다.

마오는 매운 한국 음식을 잘 먹지 못하지만 삼겹살은 좋아한다. 삼겹살을 사다가 구워주면 잘 먹는다. 마늘은 안 먹지만 상추, 깻잎에 싸서 파까지 넣어서 먹는다. 깻잎은 여기 슈퍼에서 어쩌다 한 번 파는데 깻잎이 없으면 구시렁거린다. 집 앞 슈퍼에 깻잎이 있는 날이면 우리 집 메뉴는 무조건 삼겹살이다.

우리 결혼식은 내 고향 정읍 동네회관에서 전통혼례로 올렸다. 동네 아줌마들 퍼머한 머리 스타일이 다 똑같아서 누가 누군지 구분할 수가 없다고 마오가 나한테 귓속말로 누구냐고 계속 물었었다.

마오를 처음 만난 것은 대학원 연구실에서였다. 벚꽃놀이를 갔는데 내게 벚꽃놀이 하면 우선 떠오르는 게 먹고 마시고 난 다음 날 속 쓰리고 머

리 아픈 기억밖에 없었다. 그런데 마오와 함께 갔을 때는 처음으로 꽃이 아름다워 보였다. 피어 있는 꽃도 예쁘지만 지는 꽃도 좋았다.

프랑스 몽생 미셸에는 염분이 들어있는 풀을 먹고 자란 양고기가 유명하다. 전시를 마치고 프랑스 여행할 때 마오에게 사주고 싶었지만 너무 비싸서 못 먹고 다음에 꼭 다시 와서 먹자고 약속했다.

마오는 나만 보면 웃고 나만 졸래졸래 따라다녔다. 집에 같이 있으면 내 등짝에 딱 붙어서 떨어지질 않았다. 귀찮을 정도였다. 하지만 나는 지금까지 워낙 내 마음대로 살아 왔기 때문에 집에 있을 때만큼은 잘해주고 싶다.

가끔 혼자 있을 때 옛날에 찍은 슬라이드를 보면 마음이 짠해진다. 그녀는 24살 때부터 나만 따라다니고 33살에 결혼하고 지금은 한 아이의 엄마가 되었다. 나는 여전히 가난한 사진가다. 나는 그녀를 첫 데이트 때부터 지금까지 계속 찍어 왔다. 만난 지 2년째 되던 어느 날 지금까지 찍어온 사진을 모아 내가 만든 더미북을 선물했다[이 책은 나중에 눈빛출판사에서 『양승우 마오 부부의 행복한 사진일기』(2017)로 나왔다]. 내가 그녀에게 해줄 수 있는 것은 이것뿐이었다. 매우 좋아하는 그녀에게 너도 나 찍으라고, 둘 중 한 사람이 죽을 때까지 서로를 찍어 주자고 약속했다.

결혼 초 내 방이 너무 허름하고 샤워 시설도 없었기 때문에 200엔에 6분간 쓸 수 있는 코인 샤워실을 자주 이용했다. 결혼하고도 1년을 따로 떨어져 살다가 도쿄 변두리에 있는 엘리베이터가 없어서 월세가 좀더 싼 5층 건물의 5층으로 이사를 했다. 조그만 욕조에 샤워기도 하나 달려 있어서 매우 좋았다.

일이 끝나고 집에 와서 조그만 욕조에 들어가 있으면 마오가 다가와 한

참 처다보고 간다. 목욕을 마치고 나와서 "너 왜 아까 보고 갔냐?"고 물으면 "네가 욕조 속에 몸을 푹 담구고 있는 모습이 좋아서…."라고 대답한다.

어느 날 오전 10시 정도였다. 전날 야간에 카펫 까는 일을 하고 아침에 집에 와서 밥 먹고 자려고 하는데 전화가 왔다. 모르는 번호였다. 보통 때 같으면 안 받고 그냥 자는데 그날은 받았다. 마이니치 신문사였다. 나 아무 짓도 안 했는데 왜 나를 찾지 했는데 올해 제36회 도몬켄상 수상작으로 『신주쿠 미아』가 정해졌다는 소식이었다. 매우 놀랐다. 나는 내가 심사대상에 올랐다는 것도, 누가 추천했다는 것도 모르고 있었다. 전화를 끊고 마오와 얼싸안고 좋아했다. 잠도 못 자고 그날 저녁 다시 카펫 까는 일하러 갔는데 마치 하늘을 나는 양탄자를 타고 훨훨 날아다니는 기분이었다.

시상식이 끝나자 사람들이 나를 대하는 태도가 변하기 시작했다. 음지 생활만 하다가 비로소 양지로 나온 것 같았다. 기념 전시회를 하는데 똑같은 작품을 응모했었는데 안 되던 갤러리에서 제작비 받고 선생님 소리 들어가며 전시를 했다. 특별강의도 늘어나고 아사히 텔레비전에서 30분짜리 내 다큐멘터리를 찍는 등 정신없이 1년이 지나갈 무렵이었다. 한국에서 〈양승우 마오 부부의 행복한 사진일기〉 전시회를 할 때 내 작품을 사주신 미술평론가분한테서 연락이 왔다.

"나 황정수야. 우리 딸과 일본에 왔는데 술 한잔합시다!"

신주쿠에서 만났다. 술이 몇 잔 들어가자 한국에서 수상기념전은 안 하냐고 물었다.

"얘기는 있었지만 일정이 잘 맞지 않았어요."

"그래. 한국에는 갤러리도, 전시 기획하는 사람들도 많은데…. 내가 한번 알아봐 줄까? 자네 사정 뻔히 아니까 프린트만 갖고 와. 액자 같은 거 신경 쓰지 말고…."

그 뒤 바로 경복궁 옆에 있는 인디프레스에서 전시가 시작됐다.(2018) 그 추운 날씨에 관람객들이 참 많이 왔다. 어떤 젊은이들은 사진에 있는 야쿠자 모습을 코스프레하고 왔었다고 한다. 성황리에 전시가 끝나고 작품도 많이 팔렸다.

황 선생은 "남자가 밖에 나왔다 집에 들어갈 때는 빈손으로 들어가면 안 돼." 하면서 나한테는 꽤 큰돈을 주었다. 돌아오는 비행기 안에서부터 '뭐 살까? 카메라 살까?' 고민하면서 집에 도착했다. 그런데 집에 들어서자마자 마오의 첫마디가 아이가 생겼다는 것이다. 반갑고 고마운 일이지만 가난한 사람들은 경사가 생겨도 걱정부터 앞선다. 지금부터 병원도 다녀야 하고 배가 불러오면 5층까지 계단을 오르내리는 것도 힘들어 이사도 해야 된다며 마오의 얼굴빛이 어두웠다. 나는 "걱정 안 해도 돼!"라고 큰소리치면서 봉투를 들이밀었다.

그리고 집 밖으로 나와 담배만 뻑뻑 피워댔다.

'쳇, 나는 돈 쓸 복도 없구나.'

그때 내가 53살, 아이가 커서 결혼할 나이가 되면 나는 80살이다. '결혼한다고 이상한 녀석을 데리고 오면 패줘야 하는데 내가 지면 어쩌지.' 이런 행복한 고민도 해보았다. 그러던 중에 이곳에서 알게 된 아주 멋진 동생 정광철이가 "형님! 권투하러 갑시다!" 했다. 잘됐다 싶어 따라갔는데 그곳은 도쿄에 있는 조선학교였다. 지금 권투부는 인기가 없어 부원이 확 줄어 3

학년에 달랑 1명, 2학년 0. 올해(2020) 신입생은 코로나 때문에 학교가 닫혀 있어서 아직 모른다.

　매주 수요일 저녁에 권투부 OB들이 모여서 연습하는 곳에 가서 권투를 시작했다. 물론 조선학교 사진도 찍으면서다. 처음 조선학교에 갔을 때 폐쇄적일 거라고 생각했는데 의외로 아주 자유스러웠다. 아이들도 밝고 인사 잘하고 15시가 되면 전원이 참가하는 특별활동으로 교내가 활기에 찬다. 운동장 쪽에서 함성이 들려오고 교실 쪽에서는 음악 소리, 합창 소리가 들려온다. 장구 소리에 맞춰 춤추고 노래하는 학생들을 보면 너무 부럽다. 청춘이구나! 내가 나이가 먹어서인지 젊은 친구들이 뭔가 열심히 하는 것을 보면 감동해서 눈시울이 뜨거워진다. 한국에서처럼 좋은 대학 가기 위해서 공부만 하는 애들하고는 많이 달라 보였다.

　거기서 다큐멘터리 영화 〈울보 권투부〉에서 봤던 김상수(권투부 감독) 선생을 만나게 되었다. 그가 가르치는 과목은 사회. 친구들 얘기를 들어보면 그는 진짜 영화보다 훨씬 더 영화 같은 삶을 살아왔다. 나중에 이 얘기는 따로 정리해서 꼭 영화 한 편 만들어 보고 싶다. 권투를 하기 전에는 아마추어 시합 같은 데서 못하는 선수들 보면 밥 먹고 하는 일이 저건데 왜 저렇게 못하나 하고 막말했는데 막상 내가 해본 뒤부터는 존경하게 됐다. 3분 3회전인데 1회전 끝나면 다리가 후들후들 떨리고 서 있기조차 힘들다. 물론 나이 탓도 있겠지만 2회전부터는 펀치에 힘도 안 들어가고 심장이 금방 터질 것만 같다. 차라리 한 대 맞고 그냥 뻗어버리고 싶을 정도다.

　김 감독한테 "왜 선수들이 거울을 보면서 새도우 복싱을 하냐?"고 묻자 "권투는 자기와의 싸움에서 이겨야 한다. 그래서 거울에 비친 자기를 향해

펀치를 날린다."고 했다. 난 권투에 빠져들기 시작했다. 링 위에서 쓰러질 때까지 땀 흘리고 나면 자질구레한 근심 걱정 따윈 싹 다 사라지고 지금 이 순간 내가 살아있다는 기분이 든다. 그리고 무엇보다 즐거운 것은 끝나고 마시는 맥주다. 목으로 넘어가는 순간 약간 숨이 막혀 오면서 카~ 그렇게 연거푸 몇 잔 마시면 혈관 사이사이로 알코올이 퍼져가는 그 느낌이 정말 좋다. 그냥 한마디로 최고다. 그리고 서로 칭찬하기가 시작된다. 이곳 서열 은 나이다. 광철이와 김 감독은 동갑이고 내가 제일 많다. 김 감독이 "형님 펀치는 미트를 끼고 하는데도 아픕니다." 그 소리 듣는 순간 곧바로 술 한 잔 추가한다. 광철이는 팔뚝이 영화배우 마동석만 해서 펀치가 무겁다. 한 방 제대로 맞으면 그냥 간다. 김 감독은 왼손잡이인데 왼손 길이가 오른손 보다 5센치 정도 길다. 왼쪽 스트레이트가 안 보이는 데다가 샌드백이 꺾 일 정도로 세다.

매번 만날 때마다 같은 얘기를 하는데도 마냥 즐겁고 좋다. 김 감독은 총 련 소속인데 국적이 한국으로 돼 있다. 할아버지가 제주도 출신이라 제주 도에 한번 가보고 싶다고 입버릇처럼 말한다. 올해로 학교를 그만두기 때 문에 이젠 한국에 갈 수 있다고 했는데 내가 찍은 조선학교와 김 감독이 수 학여행단을 인솔해 평양에 갔을 때 찍은 사진을 한데 묶어 둘의 이름으로 책을 내고 전시도 하고 싶다. 그때 함께 서울도 가고 제주도에도 가자고 약 속했다. 조선학교는 처음 찍을 때부터 허락을 받고 찍었는데 올해(2020) 교장선생님이 바뀌어서 다시 만나 확인해 봐야 한다.

최근 작업은 신주쿠 가부키초에 있는 카바레를 찍고 있다. 도쿄에 남아

있는 마지막 카바레다. 오너는 전설의 지배인이라 불리는 요시다 상. 82살 현역으로 일하고 있다. 가게가 240평이나 되는 대형 카바레다. 등록된 아가씨가 약 80명 정도이고 매일 출근하는 아가씨가 40-50명 정도 된다. 20대부터 70대까지 있는데 그중에 매상 넘버원은 72살 할머니다. 참 재미있는 나라다.

그런데 갑자기 62년 된 이 가게가 지난 2020년 2월 말 문을 닫았다. 1년 정도 취재하면서 여러 이벤트들은 거의 다 찍었다. 여름이 되면 수박 쪼개기 게임을 하는데 작년 여름에 수상 기념전을 하면서 게으름을 피우다 못 찍었다. 올여름에 꼭 찍어야지 했는데 가게가 문을 닫았다. 곧 카바레 사진집이 나오는데 수박 깨는 사진이 못 들어가서 안타깝다. 역시 사진은 찍을 수 있을 때 찍어야 한다. '다음에 찍지, 뭐.' 하면 꼭 이런 일이 생긴다.

사진을 오래 찍다 보면 찍을 때 대충 감이 온다. 이 사진은 표지, 이것은 첫 페이지, 이것은 저 사진 옆에 넣고 등등. 아무튼 지금 너무 후회하고 있다. 수박 사진을 표지 사진으로 쓰고 싶었는데….

원래 올해(2020) 도쿄올림픽이 끝나면 내가 8년 동안 일하면서 찍은 테키야(축제나 불꽃놀이 등의 행사장을 따라다니면서 노점상을 하는 사람) 시리즈가 출판될 예정이었다. 코로나로 올림픽이 내년으로 연기되는 바람에 책 출간도 내년으로 연기됐다.

테키야를 좇아다니기 시작한 뒤 처음 1년간은 너무 바빠 사진을 찍을 시간이 없었다. 대충 3개월 정도가 지나면 본모습이 드러나는데 테키야는 1년이나 걸렸다. 테키야는 주로 야쿠자가 하는데 내가 따라다니는 곳의 오

야붕 부인이 한국인이다. 나는 알바이기 때문에 '마마'라고 부른다. 그런데 마마는 여걸이다. 술도 잘 마시고 노래도 잘하고 싸움도 기막히고 장사 수완도 좋다. 마이크를 잡으면 완전 트로트 가수 계은숙이다. 특히 돈 계산은 천재다. 이렇게 계산 빠른 사람은 처음 본다. 지금은 좀 덜하지만 전에는 사초(사장님) 부하도 재떨이로 찍어버리고 우산으로 때리고 발로 차곤 했다. 사초는 이 근처에서 다 아는 유명한 야쿠자인데 알바들한테는 욕도 안 한다. 큰 욕심이 없어 자기 구역을 다른 사람에게 빌려주기도 한다. 요즘은 사람 구하기가 힘들다. 그런데 마마가 어떻게 구하는지 몰라도 사람을 잘도 데려온다. 그 덕에 규모가 엄청 커졌다. 잘되는 장소에서는 야따이(포장마차) 한 곳에서 3일 정도 하면 1백만 엔 넘게 판다. 그런 가게를 열몇 개씩 가지고 있다. 지금은 마마가 회사를 만들어 사초 부하들까지 다 먹여 살린다.

야키소바(삶은 국수에 야채, 고기 등을 넣고 볶은 일본 요리), 오코노미야키(한국의 빈대떡과 비슷한 일본의 부침 요리)가 내 전문이다. 나는 얼굴이 잘생겨서(?) 그런지 다른 사람들보다 더 많이 판다. 물론 얼굴로 파는 것은 아니지만 그래도 잘나간다. 사초도 마마도 그런 나를 좋아한다. 가끔 "어이, 양! 가게 두어 개 줄 테니까 본업으로 해라!" 한다. 한때 해보려고도 했지만 안 했다.

8년 정도 따라다니면서 같이 먹고 자고 하면서 그들의 일상을 사진에 담았다. 새벽에 이동해서 현장에 도착해 가게 조립하고 밀가루 반죽 등 정신 없이 영업준비하고 장사를 시작한다. 한여름에는 몇 십 년씩 한 사람도 더위를 먹어 픽픽 쓰러진다.

하루 일이 끝나고 정리하고 나면 자정이 훌쩍 넘는다. 또 곧바로 다음 장소로 이동…. 이런 생활이 길 때는 1주일 정도 이어질 때도 있다. 참 힘든 일이다. 그런데 진짜 재미있다. 나는 딱 테키야 체질이다. 이 사진 작업이 이렇게 오래 걸린 이유는 장사를 한번 시작하면 바빠서 사진 찍을 시간이 없었기 때문이다.

신주쿠에서 사진을 찍다 보면 가끔 한국에서 온 사람들을 만난다.

"혹시, 양승우 작가님 아니세요?"

"예, 맞는데요."

"아이고. 영광입니다. 저는 작가님 영향을 받아서 일본에 왔습니다."

편의점에서 맥주를 사다가 길바닥에 앉아서 같이 마신다.

"이렇게 진짜 만나게 될 줄 몰랐어요. 어떻게 하면 좋은 사진을 찍을 수 있나요?"

지금까지 3명 만났는데 모두 다 똑같은 질문을 한다.

"막고 품어라. 낚시질하지 말고…."

사진에는 지름길이 없다. 막고 품으면 허리도 아프고 팔다리도 힘들겠지만 참고 견디고 다 품고 나면 거기에 있는 물고기는 다 자기 것이 된다.

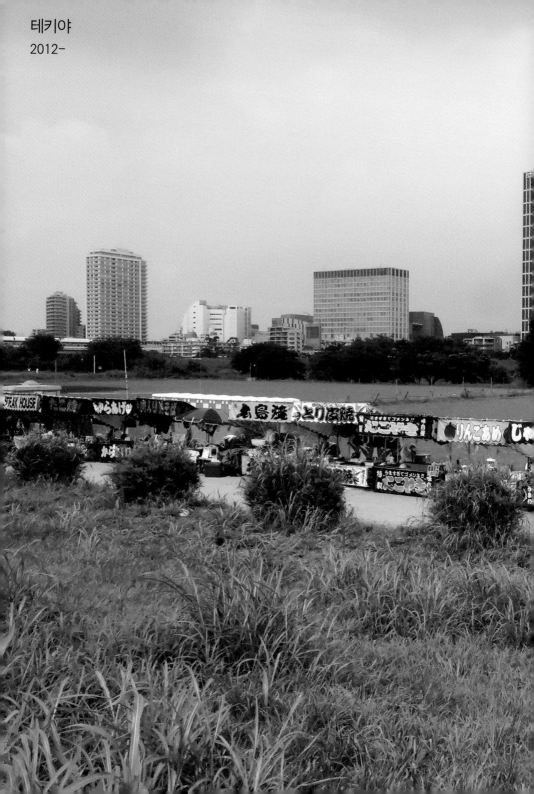

테키야
2012-

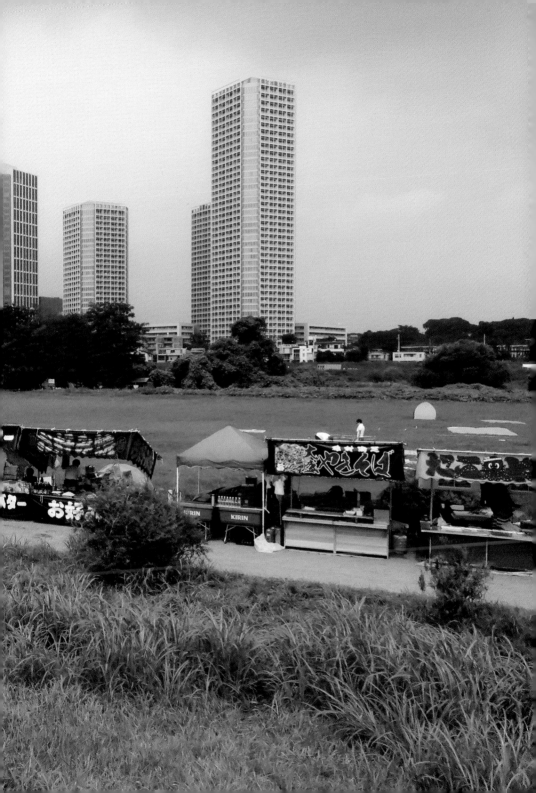

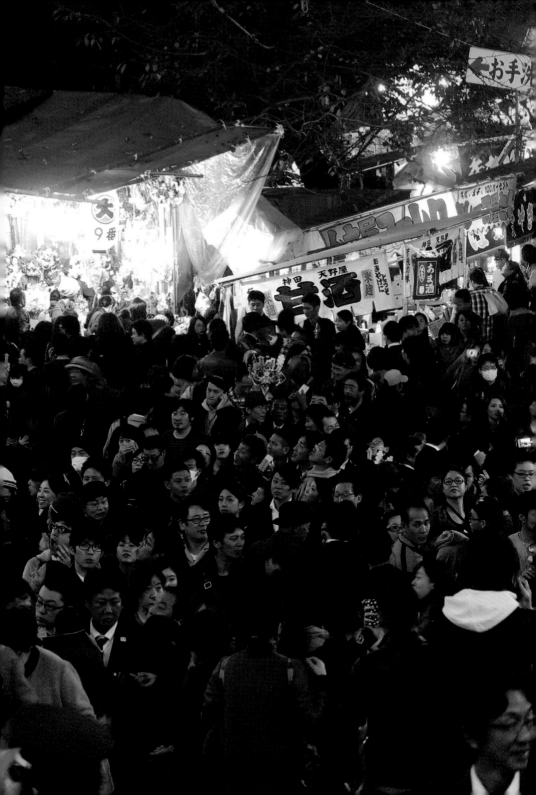

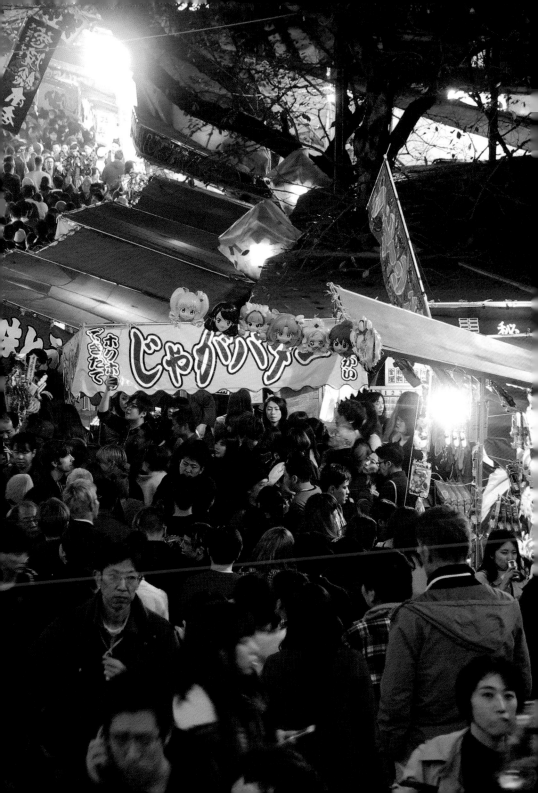

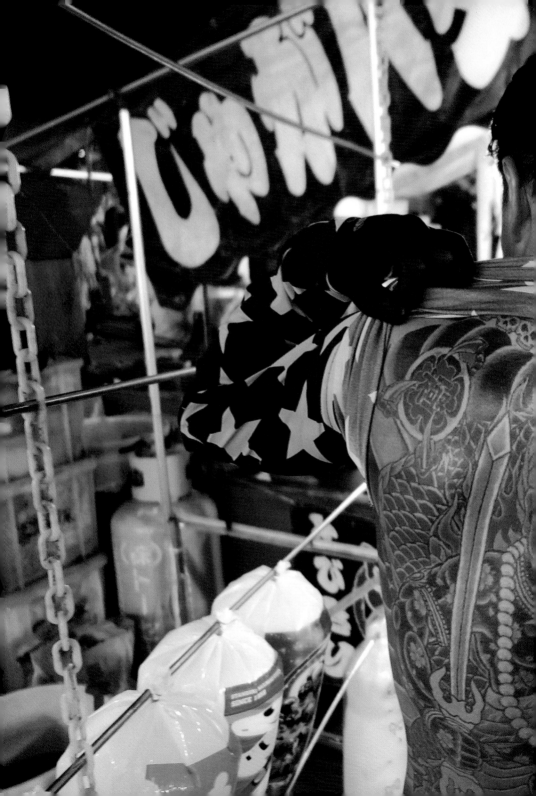

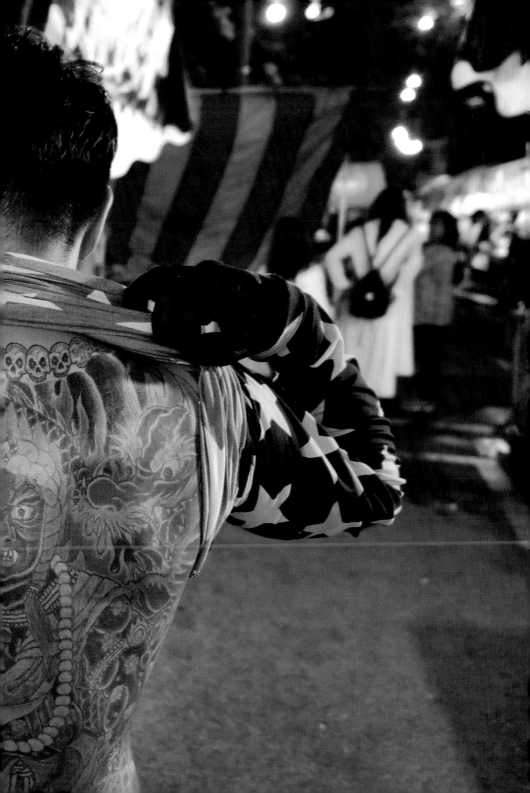

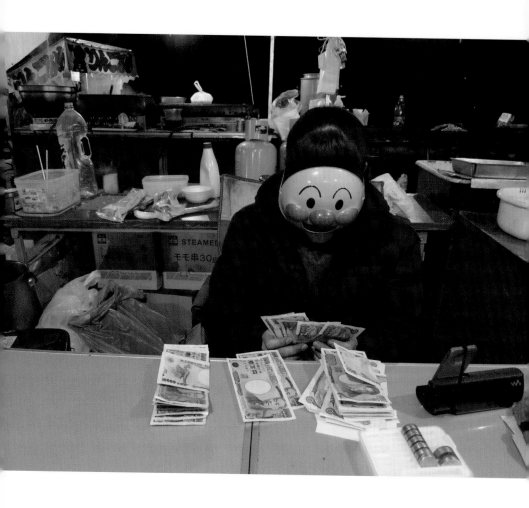

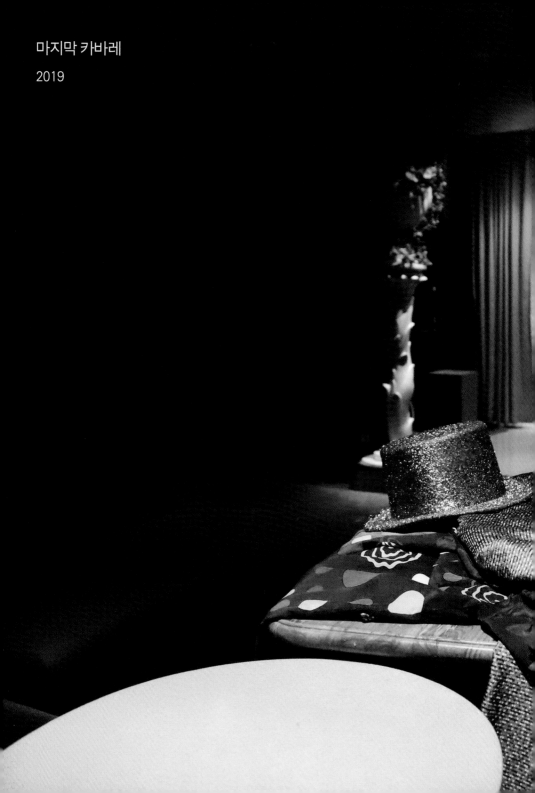

마지막 카바레
2019

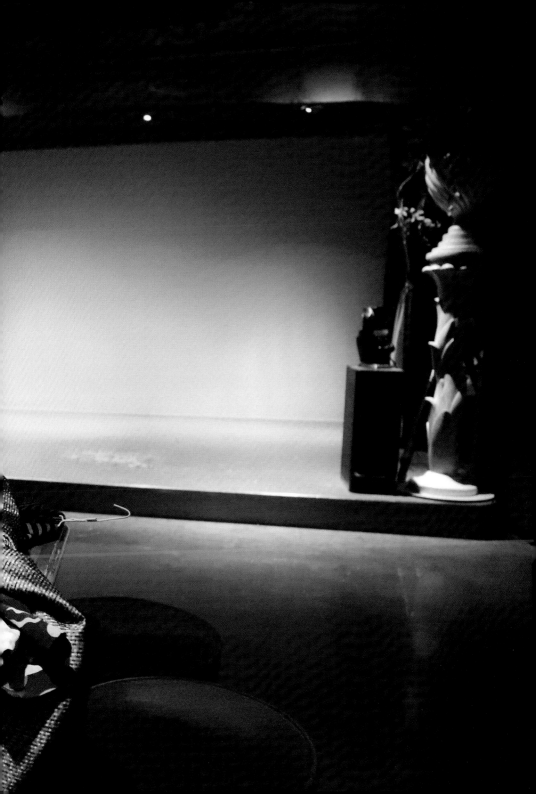

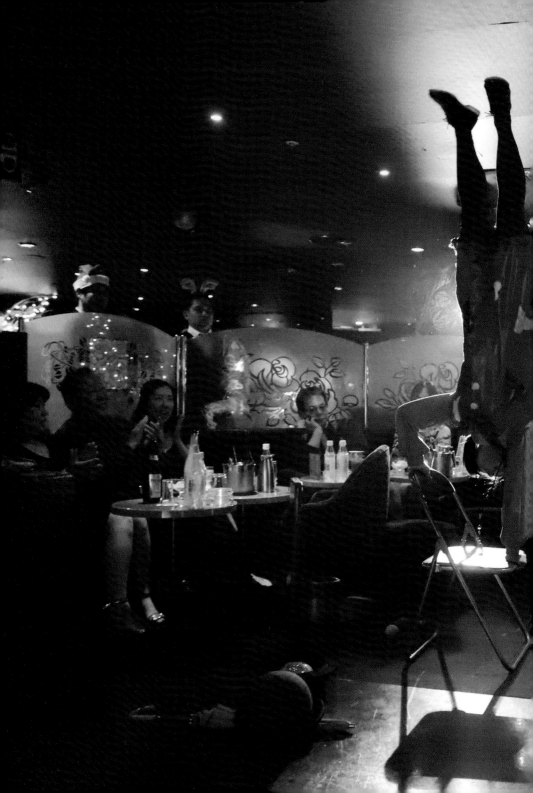

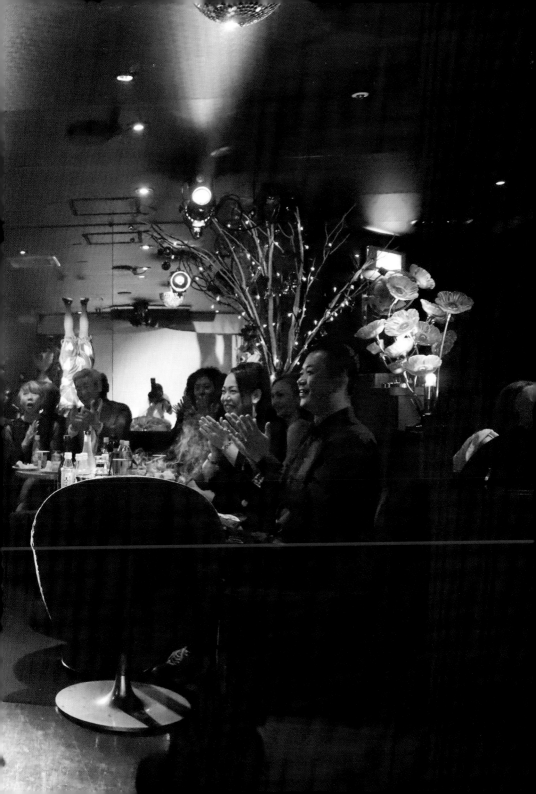

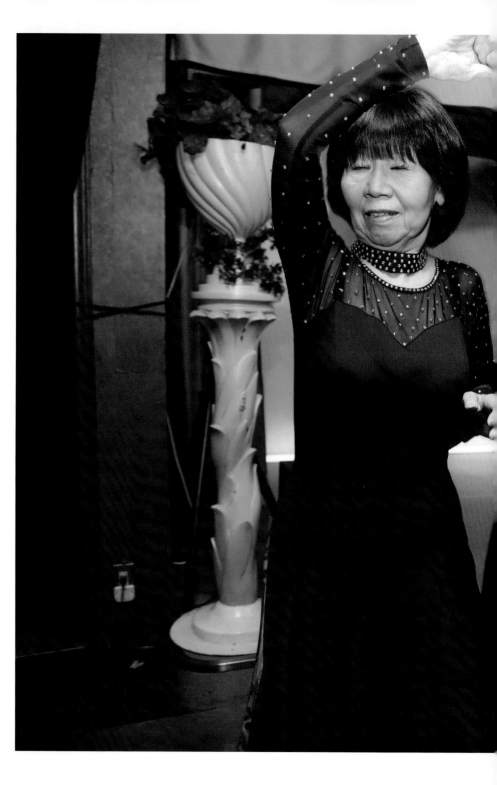

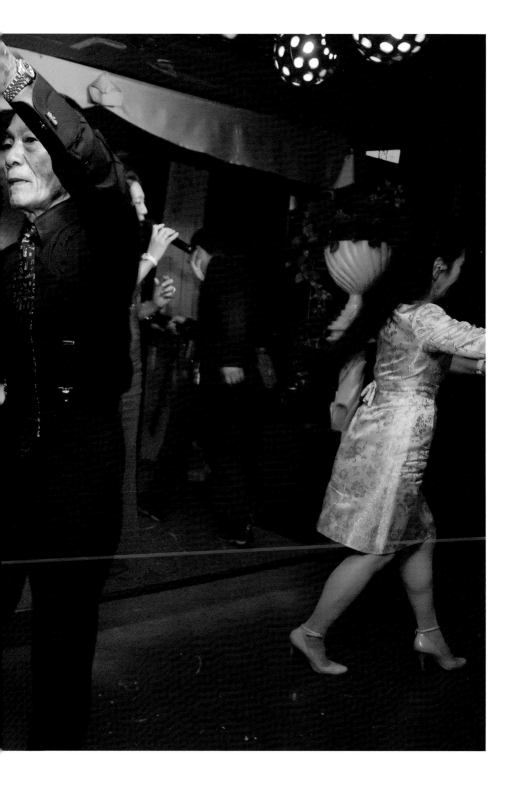

에필로그

2년 전에 딸이 태어났다. 그때부터 내 위주로 돌던 모든 것이 딸 위주로 바뀌었다. 물론 짜증도 나고 귀찮을 때도 있지만 잠자는 딸아이의 숨소리만 들어도 좋다. 손도 만져보고 발도 만져보고…. 그 쪼그만 몸에서 눈물도 나고 똥도 싸고 하품도 하는데 입이 찢어질 것 같아서 불안했다. 모든 게 신기했다. 태어난 지 얼마 안 돼 잠만 잘 때 나는 내가 아는 동요가 '나리나리 개나리' 하는 거 하고 '산토끼'밖에 몰라서 몇 번 불러줬는데 지금은 아주 잘한다. 요즘은 딸이 "아빠!" 하면서 달라붙고 올라타고 난리다.

'내가 안고 있는 이 손을 놓으면 이 애는 떨어져 죽는다. 아빠를 믿고 자신을 맡기는 것이다. 나는 이 애의 믿음을 저버릴 수 없다.'

그런데 문제는 마오, 딸이 태어나자 아내가 변하기 시작한 것이다. 죽을 때까지 서로를 찍어 주자고 약속했는데 아이가 태어나자 딸 사진만 찍는다. 섭섭하지만 별 도리가 없다.

생활이 넉넉하지는 않지만 행복하다. 일류대학, 좋은 회사에 못 들어갔어도 나처럼 3류 인생 하류계층의 사람도 진짜 자기가 하고 싶은 것 하면서 살면 행복하다.

친구들과 어울려 다니며 노느라 나의 20대는 후딱 지나가 버렸다. 30대 중반에 사진을 시작해 50대에 이르러서 다행히 작은 꽃이라도 피울 수 있었다. 젊은 친구들에게 해주고 싶은 말은 조금 늦었다고 포기하지 말고 자기 길을 찾아가라는 것이다. 나는 서른 살에 의지할 곳 하나 없는 일본으로 건너왔다. 지금까지 살아 보니 꽃은 정말 봄에만 피지 않는다. 좀 늦어도 언젠가는 꽃이 필 때가 있을 것이다.

2층 베란다에 나와 보니 개미들이 줄지어 움직이고 있다. '다들 바쁘게들 사는구나' 했는데 그중 한 마리가 길을 잘못 들어 혼자 헤매고 있다. '더듬이를 다쳤나. 빨리 저 행렬로 돌아가야 할텐데…' 하면서 계속 살펴보니 오히려 그 한 마리가 자유로워 보였다. 그런데 행렬에서 벗어난 저 개미도 나처럼 엄청난 시련을 헤쳐 나가고 있을 것이라는 생각이 문득 들었다. 나의 사진은 온갖 난관을 겪은 후에 응결된 하나의 결정(結晶)이다.

작가 약력

양승우 梁丞佑

1966	전북 정읍 출생
1996	도일(渡日)
2000	일본사진예술전문학교 졸업
2004	동경공예대학교 예술학부 사진학과 졸업
2006	동경공예대학교 대학원 예술학연구과 박사전기과정 수료
현재	ZEN Foto Gallery(Tokyo, Japan)와 in between art Gallery(Paris, France) 소속작가로 활동중

수상

2017	〈신주쿠 미아〉로 제36회 도몬켄 사진상 수상. 마이니치신문사 주최
2009	시점, 입선
2008	Littlemore 사진집 공모전 심사원상 Canon 사진 신세기 입상
2007	Canon 사진 신세기 가작 문예사 Visual Art 출판문화상 특별상
2006	신풍사 히라마이타루(平間至) 사진상 대상
2005	DAYS JAPAN International Photojournalism상 일본 내 다큐멘터리상 Canon 사진 신세기 장려상 우에노 히코마(上野彦馬)상 일본사진예술학회 장려상 FOX TALBOT상 2위 EPSON Color Imaging Contest 특상
2004	PDN Photo Annual 2004 Student Work Section 입상(미국) FOX TALBOT상 1위
2003	International Photography Awards Other Photojournalism Section 입상(미국)
2002	HASSELBLAD Student Photo Contest 입상
2001	HASSELBLAD Student Photo Contest 입상 우에노 히코마(上野彦馬)상, 일본사진예술학회 장려상
2000	FOX TALBOT상 1위

개인전

2019 기억하기 위해, 언젠가 모두 사라진
다, 정읍시립미술관
The Best Days, ZEN Foto Gallery

2018 그날 풍경, 인디프레스(서울, 부산)
人, 샤다이 갤러리

2017 新宿迷子, ZEN Foto Gallery
新宿迷子, 도몬켄기념관
新宿迷子, 긴자, 오사카 니콘살롱
부부 사진일기, 갤러리 브레송(서울)

2016 新宿迷子, ZEN Foto Gallery 기획전
청춘길일, 갤러리 브레송(서울)

2014 사쿠라, in between art Gallery(Paris,
France)

2013 We're Shit but Champions,
Reminders Photography Stronghold
The Best Days, ZEN Foto Gallery 기
획전

2012 너는 저쪽 나는 이쪽 2, ZEN Foto
Gallery 기획전

2011 自由, Third District Gallery 기획전

2010 International Photography Festival,
France

2009 청춘길일, Third District Gallery 기
획전

2007 LOST CHILD, Gallery Niépce 기획
전

2006 오뚜기 넘어지다, 긴자 Nikon Salon

2005 너는 저쪽 나는 이쪽, JCII 일본 카메
라 박물관

2004 外道人生, 동경공예대학 예술정보관
갤러리

그룹전

2018 스페이스22 개관 5주년 기념전

2013 Exposition Photo, in between art
Gallery(France Paris)

2012 No Found Fair 2012
the Contemporary Photography
Fair(Paris)
TOKYO PHOTO 2012(도쿄 미드타
운 롯폰기)
ASPHALT전, TANTO TEMPO(일본
고베)

2011 ASPHALT 3인전, 禪 Foto Gallery(中
国北京)

2009 시점, 동경도미술관

2006 KOREA & JAPAN, Busan Museum
of Modern Art

2005 한일국제현대미술전, 판도라의 미,
카나가와켄 켄민 갤러리
한일 HOPE전, KOREA & JAPAN, 한
국문화원

사진집

2020 The Last Cabaret, Zen Foto Gallery

2019 The Best Days, Zen Foto Gallery

2017 양승우 마오 부부의 행복한 사진일
기-꽃은 봄에만 피지 않는다, 눈빛
人, Zen Foto Gallery

2016 新宿迷子, ZEN Foto Gallery
청춘길일(눈빛사진가선 27)